高等院校设计学通用教材

民间艺术考察与设计

崔华春 编著

清华大学出版社
北京

本书是教育部人文社会科学研究青年基金项目（项目编号：13YJC760010）的阶段性研究成果。

版权所有，侵权必究。举报：010-62782989　beiqinquan@tup.tsinghua.edu.cn

图书在版编目（CIP）数据

民间艺术考察与设计 / 崔华春著 . -- 北京：清华大学出版社，2014（2025.6重印）
ISBN 978-7-302-38345-1

Ⅰ.①民…　Ⅱ.①崔…　Ⅲ.①民间艺术-应用-艺术-设计-研究
Ⅳ.①J06

中国版本图书馆CIP数据核字（2014）第244891号

责任编辑：纪海虹
封面设计：代福平
责任校对：王凤芝
责任印制：杨　艳

出版发行：清华大学出版社
　　　　网　　　址：https://www.tup.com.cn，https://www.wqxuetang.com
　　　　地　　　址：北京清华大学学研大厦A座　　邮　　编：100084
　　　　社　总　机：010-83470000　　邮　　购：010-62786544
　　　　投稿与读者服务：010-62776969，c-service@tup.tsinghua.edu.cn
　　　　质量反馈：010-62772015，zhiliang@tup.tsinghua.edu.cn
印 装 者：涿州汇美亿浓印刷有限公司
经　　销：全国新华书店
开　　本：185mm×260mm　　印　张：9.25　　字　数：231千字
版　　次：2014年12月第1版　　印　次：2025年6月第6次印刷
定　　价：58.00元

产品编号：059672-02

序一

2011年4月，国务院学位委员会发布了《学位授予和人才培养学科目录（2011年）》，设计学升列为一级学科。设计学不复使用"艺术设计"（本科专业目录曾用）和"设计艺术学"（研究生专业目录曾用）这样的名称，而直接就是"设计学"。这是设计学科一次重要的变革。从工艺美术到设计艺术（或艺术设计），再到设计学，学科名称的变化反映了人们对这门学科认识的深化。设计学成为一级学科，意味着我国设计领域的很多学术前辈期盼的"构建设计学"之路开始了真正的起步。

事实上，在今天，设计学已经从有相对完整教学体系的应用造型艺术学科发展成与商学、工学、社会学、心理学等多个学科紧密关联的交叉学科。设计教育也面临着新的转型。一方面，学科原有的造型艺术知识体系应不断反思和完善；另一方面，其他学科的知识也陆续进入了设计学的视野，或者说其他学科也拥有了设计学的视野。这个视野，用赫伯特·西蒙（Herbert Simon）的话说就是："凡是以将现存情形改变成想望情形为目标而构想行动方案的人都是在做设计。生产物质性的人工物的智力活动与为病人开药方、为公司制订新销售计划或为国家制订社会福利政策等这些智力活动并无根本不同。"（Everyone designs who devises courses of action aimed at changing existing situations into preferred ones. The intellectual activity that produces material artifacts is no different fundamentally from the one that prescribes remedies for a sick patient or the one that devises a new sale plan for a company or a social welfare policy for a state.）

江南大学自1960年成立设计学科以来，积极推动中国现代设计教育改革，曾三次获国家教学成果奖。在国内率先实施"艺工结合"的设计教育理念，提出"全面改革设计教育体系，培养设计创新人才"的培养体系，实施"跨学科交叉"的设计教育模式。从2012年开始，举办"设计教育再设计"系列国际会议，积极倡导"大设计"教育理念，将国内设计教育改革同国际前沿发展融为一体，推动设计教育改革进入新阶段。

在教学改革实践中，教材建设非常重要。本系列教材由江南大学设计学院组织编写。丛书既包括设计通识教材，也包括设计专业教材。既注重课程的历史特色积累，也力求反映课程改革的新思路。

当然，教材的作用不应只是提供知识，还要能促进反思。学习做设计，也是在学习做人。这里的"做人"，不是道德层面的，而是指发挥出人有别于动物的主动认识、主动反思、独立判断、合理决策的能力。虽说这些都应该是人的基本素质，但是在应试教育体制下，做起来却又那么难，因为大多数时候我们没有机会。大学教育应当使每个学生作为人而成为人。因此，请读者带着反思和批判的眼光来阅读这套丛书。

清华大学出版社的甘莉老师、纪海虹老师为这套丛书的问世付出了热忱、睿智和辛勤的劳动，在此深表感谢！

<div style="text-align: right;">

高等院校设计学通用教材丛书主编
江南大学设计学院院长、教授、博士生导师
辛向阳
2014年5月1日

</div>

序二

中国设计教育改革伴随着国家改革开放的大潮奔涌前进，日益融合国际设计教育的前沿视野，日益汇入人类设计文化创新的海洋。

我从无锡轻工业学院造型系（现在的江南大学设计学院）毕业留校任教，至今已有40年了，亲自经历了中国设计教育改革的波澜壮阔和设计学科发展的推陈出新，深深感到设计学科的魅力在于它将人的生活理想和实现方式紧密结合起来，不断推动人类生活方式的进步。因此，这门学科的特点就是面向生活的开放性、交叉性和创新性。

与设计学科的这种特点相适应，设计学科的教材建设就体现为一种不断反思和超越的过程。一方面，要不断地反思过去的生活理想，反思曾经遇到的问题，反思已有的设计理论，反思已有的设计实践；另一方面，要不断将生活中的新理想、现实中的新问题、设计中的新思考、实践中的新成果吸纳进来，实现对设计学已有知识的超越。因此，设计教材所应该提供的，与其说是相对固定的设计知识点，不如说是变化着的设计问题和思考。这就要求教材的编写者花费很大的脑力劳动，才能收到实效，编写出反映时代精神的有价值的教材。这也是丛书编委会主任辛向阳教授和我对这套丛书的作者提出的诚恳希望。

这套教材命名为"高等院校设计学通用教材丛书"，意在强调一个目标，即书中内容对设计人才培养的普遍有效性。因此从专业分类角度看，丛书适用于设计学各专业，从人才培养类型角度看，也适用于本科、专科和各类设计培训。

丛书的作者主要是来自江南大学设计学院的教师和校友。他们发扬江南大学设计教育改革的优良传统，在设计教学、科研和社会服务方面各显特色，积累了丰富的成果。相信有了作者的高质量脑力劳动，读者是会开卷有益的。

清华大学出版社的甘莉老师是这套丛书最初的策划人和推动者，责编纪海虹老师在丛书从选题到出版的整个过程中付出了细致艰辛的劳动。在此向这两位致力于推进中国设计教育改革的出版界专家致以诚挚的敬意和深深的感谢！

书中的缺点错误，恳望读者不吝指出。谢谢！

高等院校设计学通用教材丛书编委会副主任
江南大学设计学院教授、教学督导
无锡太湖学院设计学院院长

陈新华
2014年7月1日

目　录

1　**第一章　概述**

3　　第一节　何为民间艺术
3　　一、民间艺术的概念
4　　二、民间艺术和其他学科的关系
5　　第二节　民间艺术与当代设计
5　　一、当代设计的全球化、国际化、地域化、民族化
7　　二、消费文化的兴起和民间艺术的新境遇
7　　第三节　设计师视野中的民间艺术田野考察
7　　一、田野考察的意义与作用
9　　二、田野考察的成果及其对当代设计的启示

11　**第二章　民间艺术分类**

11　　第一节　民间艺术的分类方式
12　　第二节　精神审美品类
12　　一、祭祀供奉类
12　　二、装饰类
15　　三、娱教类
15　　四、游艺类
16　　第三节　生活实用品类
16　　一、服饰类
19　　二、起居类
20　　三、工具类
20　　四、用品类

23　**第三章　民间艺术的造型特征与审美特征**

23　　第一节　象征性与概括性

23	一、象征性
24	二、概括性
26	第二节　整形观念与俪偶之相
26	一、圆满完美的理想化造型
27	二、俪偶及多维立体的观念展现
28	第三节　平面化与平视体
28	一、观象悟道的构图方式
28	二、观念与心像的真实
30	第四节　浪漫性与装饰性
30	一、民间艺术中的浪漫性
33	二、设色的装饰性
35	第五节　原发性与自娱性
35	一、创造者决定了原发性与自娱性
35	二、就地取材体现了原发性和自娱性
36	三、追求情感的真

37	**第四章　民间艺术的符号特征**
38	第一节　民间艺术的显性符号
38	一、吉祥图案
39	二、花卉图形
40	三、十二生肖图形
40	四、祥禽瑞兽
40	五、汉字
41	六、数字
41	第二节　民间艺术的隐性符号
42	一、集体意识的历史性渗透
42	二、永恒的主题

43	**第五章　民间艺术考察的流程与方法**
43	第一节　目的界定
44	第二节　路线规划
44	一、中原线
46	二、云南线
47	三、甘肃、青海线

49	四、贵州线	
50	第三节　方法选择	
51	一、动态过程化与静态图式化研究方法并行	
51	二、专题调研法	
51	三、比较法	
52	四、分类法	
53	第四节　内容梳理	
53	一、前期准备内容	
54	二、考察内容	
55	第五节　信息呈现	

57　第六章　基于"民艺元素"的创新设计

- 60　第一节　异质同构与异形同构
- 61　一、格式塔心理学及异质同构
- 62　二、民间艺术中的异质同构
- 62　三、异形同构
- 65　第二节　符号的解构与再构建
- 68　第三节　技艺的传承与再生
- 68　一、民间手工艺的传承和再生的两种形式
- 70　二、手工艺人＋现代设计思想结合，建立手脑有效的连接
- 72　第四节　色彩的抽象与提炼
- 73　一、五行观的色彩体系
- 74　二、程式化的色彩结构
- 76　三、民间艺术色彩的装饰性与诱目性

77　第七章　研究课题

- 80　课题一：一脉相承——以继承传统为立足点
- 90　课题二：说文解字——依托文字的形式创新
- 96　课题三：应物象形——依托图形的形式创新
- 110　课题四：材美工巧——物质层面的产品价值
- 120　课题五：穿越时空——以当下创新为立足点
- 128　课题六：理念萃取——精神层面的品牌价值

136　参考文献

第一章 概述

人类社会进入信息时代以来，技术层面和文化层面的竞争都空前加剧。这对中国现代设计的发展来讲，既是机遇，又是挑战。一方面，全球化趋势、网络技术、数字技术的日渐成熟使得对设计资源的获取变得更加迅捷；另一方面，在国际化、现代化思潮和外来观念的冲击与影响下，民族文化的生存危机日益凸显。例如，我国民间艺术正遭遇前所未有的挑战：随着以工业化、信息化为标志的现代化进程迅速取代传统社会的生产生活方式，民间艺术所赖以生存的传统生活环境受到越来越强烈的冲击。传统民间艺术创作主体的意识能动性、民俗社会情景等因素发生了重大的转变，有的民间艺术正随其赖以生存的社会文化语境的消失而一并消失。

图 1-1 清泉／叶浅克己

社会经济的转型使民间艺术在当代的应用价值逐日减退，这是其生存危机的根源所在。民间艺术的静态保护固然重要，但是从实用性、生活性出发，对民间艺术在现代语境中的合理开发和应用才是使其重新焕发生命的根本。民间艺术在现代设计中的创新作为民间艺术当代应用的重要方式，是民间艺术自身发展和现代设计追求文化精神共同作用的结果，是对民间艺术的一种"活态"的保护。同时，借助于对民间艺术的挖掘，本土化设计可以焕发生机，彰显特色（图 1-1）。"活态"的民间艺术是民族创造力的重要源泉，它必将推动传统精神和现代设计文化的交融与整合。

民间艺术作为民间文化的重要组成部分，不仅是中华民族情感的载体，也是中国文化的根基和源头，它对现代艺术设计有诸多的启示和帮助。首先，民间艺术强调与民间生活之间的原始联系，具有设计经验的当下性和设计理想的世俗性，重视当下存在的生活体验，藉由生活本身来展示生活体验，这为当下设计领域贡献了生活美学的智慧；其次，民间艺术作为民族传统积淀下来的文化形式，始终以本源的方式参与到现代生活中，拉近了艺术美学和生活之间的距离，可以健全现代人在设计中的审美理想，张扬返璞归真的审美风格；最后，民间艺术是历史长久的积淀和无数代群体共同创造的，蕴含有中国特有的思维方式和审美精神，体现了中国传统艺术的核心理念，为创造具有中国风格的现代设计提供精神支柱。

伴随着全球文化的融合，中国目前设计的主要问题是缺乏意义和个性，从而使设计表达流于苍白无力。作为当代设计的消费主体，他们更希望在满足功能的前提、视觉享受的同时能够得到文化的心灵慰藉，正如格罗皮乌斯所言"对于充分文明的生活来说，人类心灵的满足比起解决生活的舒适要求是同等甚至是更加重要"。中国的现代设计需要满足消费者这种文

图1-2　茶包装

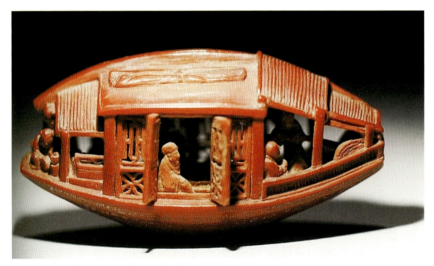

图1-3　雕橄榄核舟／清乾隆／陈祖章

化渴望心理及在实际设计舞台上扮演重要的角色，探寻本土化道路是必然选择（图1-2）。民间艺术作为我国传统艺术的重要组成部分，至今焕发着强大的生命力。作为一种文化观念的艺术载体，它与现代设计有着许多共通之处，它们同是围绕着实用目的展开的，它们的创作和设计共同体现了精神和物质的相互交融，实用价值与审美价值的并存。民间艺术为我们提供了设计源泉，从民间艺术的形式层、技术层、意识层等层面汲取灵感，使其实现从遗产到资源的转换，将时尚与传统联系起来，从而开创了现代设计的新领域和新方向。

第一节　何为民间艺术

一、民间艺术的概念

中国的艺术传统至少从汉代开始呈多渠道的发展：以宫廷贵族为服务对象的宫廷艺术；以文人士大夫为主体的文人艺术；以佛教和道教为信仰与宣传的宗教艺术；以农民大众为主体的民间艺术。民间艺术是一个博大的体系，是在漫长的历史进程中逐渐形成的，它和宫廷艺术、文人艺术、宗教艺术组成传统艺术的四支体系。

宫廷艺术的制作严谨工整、精雕细刻，在内容上多为歌功颂德一类。宫廷艺术不惜人力物力，多用贵重的材料进行精工细作，以显示炫耀他们的身份和地位。在长期的封建社会中，宫廷艺术发展充分，在艺术史中占有相当的位置。

文人艺术是以文人士大夫为主体的艺术（图1-3）。文人士大夫在中国历史上是一个特殊的阶层，他们进则为官，退则隐居山林，在文质之间游历。在艺术上标榜清高与气节，格调雅致、情趣闲逸，体现出文人的审

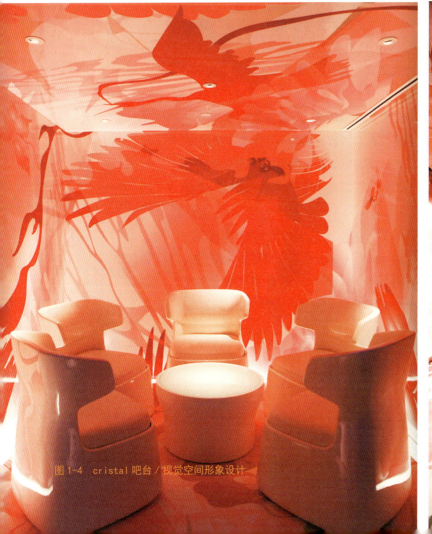

图1-4　cristal吧台／视觉空间形象设计

美情趣和心理状态。

宗教艺术主要是佛教和道教的，在中国的发展已有两千多年的历史，从建筑、雕塑到壁画，有的作为供奉，有的用来宣传，几乎涵盖了所有的艺术形式，是人民智慧的结晶，在艺术史上写下了辉煌的篇章。

民间艺术的创造者是人民大众，他们代表着一个庞大的文化层面，长期以来，它植根于民间，同生活紧密结合，并从中表现他们的思想愿望和审美情趣。作为日常生活和各种民俗民事的艺术载体，是自发、自做、自给、自用、自娱的，最能说明艺术与人生的关系，从某种意义上来讲，其内涵已涵盖和超越了一般意义上的艺术范畴。因此，民间艺术有不少特殊的形式是其他艺术所没有的，它因其特定的性质、功能所形成的品类、造型等，都远远超出宫廷艺术和文人艺术的范畴。因其广袤丰富的地域、朴素自由的表意，呈现出审美的多样性、造型的丰富性、风格的淳朴性、功能的实用性等特点。

> 书法家紫舟以书法作品为展览的主体，把文字从传统的载体中解放出来，成为立体的作品，运用光影技术协助成为现代时尚的立体文字，被投射出的文字的影子，可随风吹动，产生新的文字幻想空间。

张道一先生在《张道一论民艺》一书中指出："艺术"冠以"民间"加以限定，不是作为艺术的一个门类，而是标志着一个层次，一个最基础的层次，民间艺术有其历史的范畴。艺术是伴随着阶级的产生而产生，也伴随着社会的发展而变化。它既指在民间流传的艺术活动，也指具体的作者和作品。艺术有广义和狭义之分。广义的艺术包括了美术、音乐、舞蹈和作为综合性艺术的戏剧、电影等，狭义的艺术通常只是指美术。所以说，"民间艺术"一词，既可以指民间的美术、音乐、舞蹈、戏曲、杂耍等，也可以专指美术。

一方面，民间艺术同广大劳动者的精神相联系，直接表现出他们的心理喜好、审美情趣等，因而显得率真淳朴，具有鲜明的乡土气息。有的为世代承传，还保留着古老的传统工艺，带有原始意味的形态，甚至被称为"活化石"；另一方面，除少数为单纯的欣赏品或作用于精神活动外，其载体多以实用为主。

民间艺术没有宫廷艺术那样富丽堂皇，也没有文人艺术那样精细雅致，但民间艺术更鲜活、更质朴醇厚。宫廷艺术、文人艺术和宗教艺术是在民间艺术的基础上发展和升华的。民间艺术原发性特点是广泛地存在于广袤的地域中，一直是其他艺术摄取滋养的基地，因而带有母体艺术的特征，构成了整个民族文化的基础。

二、民间艺术和其他学科的关系

民间艺术源于人们的社会生活和实践，它的产生和发展与其他文化现象的发生和发展是密切相关的，民间艺术的艺术形态和民众阶层有着双层制约，其本身就带有交叉性质。因此，民间艺术与周边许多学科相联系，

> 技术和传统的联系是空间展现的主题。空间展示的是为地球环境问题作出努力的科技技术以及与自然和谐共生的传统文化。为了表现其多样性和丰富性，在传统材料组合的空间里，加入了承载着时间因素的水的灵动和光的幻变。

1-5 "龙马的语言"展／书法家紫舟

比如与民俗学、社会学、人类学、历史学、考古学、美学、宗教学等学科相互渗透、相互交融；同时具有多重属性，比如生活性、民俗性、艺术性、文化性、工艺性、功能性等，具有广泛的包容性和渗透性。

在民间艺术的实际活动中，它与各种民俗事例、传统礼仪结合得最多；在艺术的风格和形式的意味上，它体现的是大众审美的趣味；在民族文化的历史发展中，它又是历史学、考古学所要考察、依据和鉴定的材料。

图 1-6　2010 年上海国际博览会

第二节　民间艺术与当代设计

一、当代设计的全球化、国际化、地域化、民族化

图 1-7　2010 年上海世博会日本馆

全球化不但对中国传统文化的前途和命运形成冲击，而且影响着中国当代设计的自我定位和发展方向（图 1-4、图 1-5）。传统艺术在当代中国文化的新格局中，已经被大众文化排挤到边缘文化的境地。大众文化即是流行文化，而流行文化的主流就是在世界范围处于强势的西方文化，在这样的大环境下，在现代视觉设计领域也不可避免地同"流行文化"保持着互动关系。

网络的普及推广以及计算机技术所带来的视觉影像推进了全球化对中国视觉设计的影响，中国的视觉设计无论从设计形式到视觉语言都受到了西方视觉设计的强烈影响。中国传统的图形语言与审美情趣快速地被西方式的抽象的、几何的视觉符号所取代。当今许多设计师在视觉设计中常常忽略传播对象的文化背景与审美习惯，简单的模仿与盲目移植西方的视觉语汇，现代设计的评价标准倾向于欧美化，缺少本土文化角度上的自我反省与创新。

东方文化和西方文化在历史发展、审美、教育等方面都存在着差异，这两种文化背景下产生的文化意念与设计观念本应有很大不同，但由于西方社会经济的飞速发展，致使西方文化借助其经济的强势力量而变成强势文化，这种强势文化对全球其他弱势国家产生了压制和影响的作用。20世纪80年代，随着中外经济交流的不断深入，欧美的工业技术和产品也迅速在中国内地生根发芽，西方强势文化的设计模式和观念亦被当作先进的、现代的甚至时尚的事物受到中国设计界的追捧。功能的优越、技术的先进也使欧美工业产品轻而易举获得了意义上的优势地位。其视觉表达形式因此具有重要的意义并受到中国设计师的青睐。中国传统图形在意义上就成了陈旧、落后的东西，居于劣势地位。如此，中国设计从理念上、形式上都蒙上了浓厚的欧美设计的影子，许多设计甚至就是对欧美设计彻头彻尾的模仿。我们当今所受到的教育，很大程度上是受到西方强势文化压迫和影响下的产物。在国内众多的设计作品面前我们会发现其中有很多盲目崇尚西化的情结。国际化视觉符号的泛滥与本土化视觉语言失语的现象，在现代设计中表现得尤为突出。

图 1-8　掌生谷粒／台湾／2012 红点奖

由于历史发展的诸多原因，我们整个文化体系受到重创，其文化评价体系不可避免地受到西化的整合，加上传统文化本身与现代都市生活形态的脱节，都导致了民众对自己原本的文化失去感受力，由于这样的历史发展是必然的，东西文化的两股河流汇聚在一起的时候，影响了现代设计和文化教育的发展，这种现象应当引起我们对现代视觉设计语言问题的反思和对中国传统文化的回望。

二、消费文化的兴起和民间艺术的新境遇

有人说，当今的中国具有混合的文化空间的特性，中西文化两者并列，互为语境，形成了一个多样、混合的设计格局。从价值取向上来说，我们应该在设计中弘扬民族传统文化，从实际情况来看，西方设计对现代中国设计的影响和扩张极为深远。

中国传统图式和西方设计图式的差异，为两者的融合形成了一个宽阔的形式和意义创造的空间，就是说，两者的差异越大，融合中所产生的各种可能性就越多。中国民间艺术的元素作为一种新的形式因素，可以给设计的形式创造出许多新的启发（图1-8）。消费促进了时尚的发展，时尚性带来形式的迅速更迭，设计就要寻找更新的形式和意义来源。对于现代设计而言，民间艺术无疑成为设计形式、风格更迭创新的一个重要资源，是现代设计语境中的最佳选择与必然结果。

中国民间艺术在现代中西结合的文化空间中与在西方现代文化背景下产生的设计形式有鲜明的特性，从而具有"新"的属性，并且同时具有传统的、历史的、民族的符号所指（图1-9）。民间艺术作为符号体系，是现代设计取之不竭的形式资源。

第三节　设计师视野中的民间艺术田野考察

一、田野考察的意义与作用

中国地域广阔，各区域的历史、文化等因素比较复杂，文化艺术展现出丰富的多样性，尤其是在深层的不同民族群体的心理意识上，带有丰富的地域背景和地方文化传统特色，民间艺术正是这样一种本土文化多样性的载体。民间艺术由非专业人员创作，其创作动机是非艺术的，是一种活态文化的叙事方式。

民间艺术是一种特殊的艺术形态，它在历史发展过程中一直是动态的民俗活动不可或缺的部分，与艺术发生地的地理环境、风土人情、人们的精神面貌和价值观等因素都有密切的关系。在当代，民间艺术受到现代化

图1-9　传统中国建筑展／香港

的冲击，其生存状态发生了种种变化，如果我们只是静态地研究民间艺术文本，而忽略民间艺术的历史沿革和现代变迁，不立足于现实语境来进行田野考察和研究，我们就不能客观地看待活态的民间艺术本体。我们知道，艺术总是在一定的文化摇篮中形成，这在来自下层劳动人民直接创造的民间艺术中体现得最为明显。假如我们不能追溯民间艺术作品原本的生成语境，就不可能像创作者和接受者那样真正理解它所具有的刚健清新、质朴浑厚的艺术美，不能理解民间艺术所蕴含的文化内涵和社会功能。民间艺术真正的生命力就在于作品本身在其特定的时空、特定的人文环境、特定的民俗文化中所迸发出来的独特魅力。

图1-10　时尚艺术特展/Jeffery Wang

【白骨精：千面幻化】
THE BONE

【狐狸精：诱之以情】
THE FOX

【蜘蛛精：工于心计】
THE SPIDER

【铁扇公主：炽热掌控】
IRON MAIDEN

走出书斋，投身田野，到民间艺术生长的世界中去亲身考察感知那些被现代浪潮冲击、濒临灭绝的民间文化及艺术本身，直面民间文化艺术传承的群体民众的文化意愿和文化选择，直面民间那些活生生的具有历史积淀和文化认同的活态艺术。没有田野考察，没有实践，没有切实的感受，就不能深刻地体悟民间艺术中所传承的文化与传统。这些以人为本、非文字方式的活态艺术正是当今所寻求民族风格的艺术设计的文化生态的源泉。

中国的民间艺术中有很多优秀的东西，只需将其融合时代的精神和需求进行恰当的传承和创新，就能将其变成优秀的具有民族底蕴的设计（图1-10）。比如，回归自然，保持人与自然的和谐共生的平衡关系，是未来设计界长期关注的趋势之一。而民众在长期与自然相处的过程中，发展出一套与自己所处的自然环境和谐的原生态的民间艺术，是现代设计需要借鉴的重要的经验和智慧。

民间艺术与民俗有着天生的血缘关系，可以说它们之间是相互交叉的，古人对风俗也有解释："上之所化为风，下之所化为俗。"也就是说"上之所化"就是上层所传下来的一种教化性的东西，有种推广的意义，像风一样。"下之所化"即下层所接受的是上层教化的东西，或是下层自我教化的东西。民俗或风俗即是创造于民间，流传于民间的一种文化现象，而作为民间艺术的对象也如同民俗的传播形式一样，有其民众的广泛性。

民间艺术与民俗表现为运动的关系，民间艺术形象的、可视的体现出艺术表征性的外貌，前者注重社会的意义，后者则体现文化的内涵。

民间艺术作为文化的体裁，它具有着社会变异的因素，与历史上的哲学观点、政治主张、审美心理等多种因素发生着潜移默化的作用。

二、田野考察的成果及其对当代设计的启示

民间艺术作为中国传统艺术的重要组成部分，蕴含着我们古老民族创造和审美的本源精神，它伴随着人们的生活方式、民俗风情、伦理道德、宗教习俗等逐步发展演化，具有深厚的文化底蕴。我国的现代艺术设计离不开民间艺术这块土壤，从民间艺术创作的动机来讲，民间艺术始终是围绕着实用性和审美性的完美结合进行的；从民间艺术的造型手段来看，以夸张、变形、概括来强化主观精神的造型手法与现代设计所追求的单纯、间接的特征是不谋而合的；从民间艺术的造物观念来看，它以崇尚人与自然的和谐关系为准则，体现了现代设计追求人性化的要求。可见，民间艺术与现代设计之间存在着多种内在的必然联系，它不仅可以极大地拓展现代设计的艺术表现形式，也可以赋予现代设计更深刻和更广泛的思想内涵。

从后现代主义艺术思潮所表现出对文脉的关注，艺术发展的这种心态是应该引起人们对民间艺术现代文化价值的重视，因为民间艺术是一种最

朴素、最地道的文脉主义艺术。

在民间，创造概念就像生命过程一样被自然地加以理解。人们不觉得自己应该割断和祖先的联系——那意味着某种强大庇护力量的中断和丧失。

向民间艺术学习，首先是因为它扎根于最深厚的生活之中，渗透着劳动民众的审美意趣和理想愿望，也体现着我们民族的心理素质。它不仅仅是一种美的艺术和贴近民俗的艺术，它也是研究人类文明进化史的活化石（图1-11）。深入了解民间艺术的精神所在，绝不是简单地看它们的造型规律，也不是只为延续民间工匠的艺术生命，重新恢复传统的辉煌，重要的是吸收民间艺术中的文化内涵、吸收民间艺术本源的活力，并把它贯注到新的创作中去。我们谈保护传统文化，重要的是使它成为我们民族文化的根本和基础，进而创造新时期的新文化。传统不是枷锁、不是束缚，如果没有传统文化这个基础，创造新的东西就没有根，强调民族化的重要性也就在这里。

图1-11　苗绣／龙

第二章　民间艺术分类

民间艺术是"为生活而艺术",其艺术形式在生活中具有世代相传、约定俗成的文化内涵。

在民间,一年不同的时节有不同的生活习俗,不同的生活习俗又有着相应的民间艺术行为。因此,民间艺术中有诸多形式与其他艺术是没有可比性,民间艺术表现的主题事物,不是个体情感随意的选择,而是群体生活心理中共同关心的主题。生活需要就做,产生了民间艺术,生活不需要就不做,不会为了艺术而艺术,是为生活而艺术。

第一节　民间艺术的分类方式

早在 20 世纪二三十年代,我国民俗学前辈就开始重视民间艺术,并展开理论研究。著名的民俗学家钟敬文先生于 20 世纪 30 年代确切地提出了"民间艺术"的概念和含义。当时对于民间艺术的研究是建立在民俗研究的基础之上的,大都是将民间艺术作为广义的艺术概念,而不是仅指造型艺术,采用了民间艺术的称谓。例如,民俗家岑家梧先生在 20 世纪 40 年代在论述中国民俗艺术时将民间艺术粗分为六大类别:一、工艺;二、绘画;三、建筑;四、雕塑;五、舞乐;六、歌谣。既包括了时间性的艺术,又包括了空间性的艺术。钟敬文先生在《话说民间文化》里说道:"忽视民间艺术,就不可能真正了解民族文化及其基本精神。不将民间艺术当作民俗现象来考察,不研究它与其他民俗活动的联系,也就使民间艺术失去了依托,不可能对民间美术有深层的了解。"张紫晨先生指出,民间美术同民俗一样,是民间文化的重要表现形式。从某些民俗学者的观点来看,民间艺术是民俗多功能、多方面发挥作用的具体体现,民间艺术包含了强烈的民俗观念,而且是民俗活动重要的组成部分。这些观点强调了民俗对民间艺术的制约,民间艺术是以民俗活动为主体的表现形式,从而具有一定的依附性。

张道一先生将民艺列为八个类别:衣饰器用、环境装点、节令风物、人生礼仪、抒情纪念、儿童玩具、文体用品、劳动工具等。邓福星先生在《中国民间美术全集》中将民间美术归结为六个大的门类:供奉类、宅居类、服饰类、器用类、贴饰类、游艺类。这种分类方法基本涵盖了民间艺术的全部内容,并体现了民间艺术的特殊性质和内涵特征,既体现了民间艺术的艺术性特征,又重视了民间艺术的使用及精神的功利性。

图 2-1　现代剪纸灯具

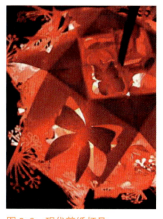

图 2-2　现代剪纸灯具

从艺术学的角度对民间艺术进行分类，可以从内容到形式、从材料到制作、从构想到应用、从形态到样式、从风格到审美等角度分别展开。

从民艺学角度，借鉴《中国民间美术全集》的分类，参照张道一先生及潘鲁生、唐家路先生的观点，集多家分类之长，融民间艺术的题材、形式、特点、功能、审美等多种因素，将民间艺术分类概括为祭祀供奉类、娱教类、装饰类、游艺类、服饰类、起居类、生产类、用品类八类。其中前四类为审美和精神诉求为主，后四类是以实用和物质生活为主题。

第二节 精神审美品类

一、祭祀供奉类

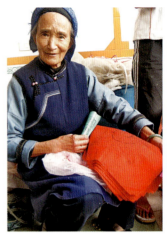

图2-3 纸马传人／云南

祭祀供奉类是民众雕刻、绘画的，关于信仰、崇拜民间诸神的各类神像、神马，以及在祭祀供奉活动中制作的各类面花、纸扎等各类供奉用品。

几千年的历史形成了华夏民族的宇宙观和价值观，形成了民众的精神信仰和祭祀心理，民众通过民间绘画、雕塑等艺术手段塑造神灵并加以供奉，通过各种祭祀活动与神灵沟通，向神灵表达自己的愿望（图2-3）。这种民间祭祀信仰的传承与积累，形成了多姿多彩的民俗活动，民间民众的造神与敬神观念有着较强的随意性和包容性，不同于严格的宗教信仰，也不具有严格的宗教规范，按照习俗给予人格化的塑造，塑造了一个人情化的世界，创造了异彩纷呈、形态各异的具有审美价值的艺术作品，长期以来对大众的价值观和行为准则产生了深刻的影响。

图2-4 纸马雕版／云南

民间的艺术化造神有三种形式，一是民间塑作神像；二是以绘画形式出现的祭祀神像；三是以民间版画神马为主的民间神像（图2-4、图2-5）。各个地区有着不同的民俗事项及艺术特征，艺术呈现丰富多彩，不尽相同。

二、装饰类

装饰类民间艺术是民众对自身环境和自身的美化和装饰。主要包括节令活动、人生礼仪等民俗生活中的年画、窗花、杂画和室内装饰品，对于自身的装饰包括剪纸的花样和鞋样等。

装饰类的民间艺术的起源大都具有一定的实用性，随着历史的发展，最初的功能有所减弱，呈现出更强的审美意义。装饰类的民间艺术大多在二维平面类，无论是创作观念、表现形式，具有朴素的艺术风格和造型特征。其受装饰审美功能的限制主要以木版年画和剪纸为主。由于地域差异，风格特征、题材内容、表现手法、民俗功能呈现出丰富多彩的面貌。下面从木版年画、剪纸来进行简单的介绍。

图2-5 纸马／云南

木版年画

民间的木版年画是从早期的自然崇拜和神祇信仰的基础上逐渐发展为驱邪纳祥、欢乐喜庆及装饰美化的节日及风俗的版画（图 2-6）。由于不同的地区有不同的民俗习惯，民间年画形成了自己特有的形式及题材。依据年画的题材内容可分为神仙题材、小说戏文故事题材（如神话传说、历史故事、民间传说、演义小说及地方戏曲等）、风俗题材、吉庆祥瑞题材（图 2-7）。与其他民间艺术一样，年画是一种大众化的通俗的艺术形式，不仅具有艺术的审美功能，而且具有文化功能，是民俗生活的鲜活体现。

民间木版年画，是劳动者造给自己的艺术，所以，年画创造者既是农民又是民间艺人，他们既懂木版艺术传统，又熟知民风民俗、了解农民的情感需求，他们是民间群体中一个独特的阶层，即半职业的民间画工阶层。民间艺术中许多的经典，正是他们传承和创造的。

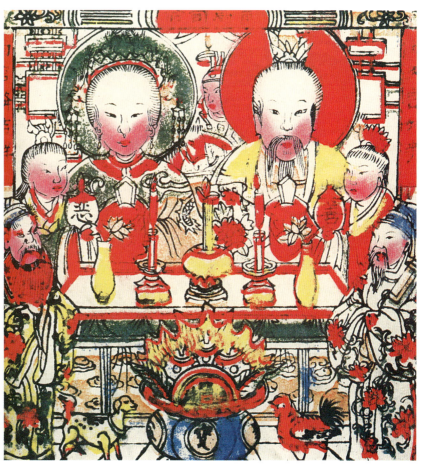

图 2-6　灶王／民国／木版套印

剪纸

迄今为止，考古发现最早的剪纸为南北朝时期，而纸张镂空形式的出现则更早。从剪纸的民俗内涵、形式及功能来看主要包括以下几类：1.节日风俗剪纸。包括春节窗花、门笺、元宵灯花等。2.宅居装饰和器具装饰剪纸。3.花样，主要用作服饰、什物上的剪纸装饰。其中，贴窗花装饰居室环境是民众春节喜庆活动的一个重要内容。窗花的题材、创作手法、剪刻艺术是剪纸艺术中最具代表性的典型门类之一，同时剪纸也是婚丧寿诞等人生礼俗的重要表现形式和内容。

剪纸无论是作为一种装饰品，还是服饰的花样，不仅具有较强的实用价值，而且用途非常广泛，它与民俗生活密切相关，一方面，民俗生活为其提供了素材，另一方面，剪纸又为民俗活动所应用。它既装饰美化了人们的生活，又是民间生活习俗不可或缺的内容（图2-8至图2-11）。其题材及主题比较浅显平易，选材贴近生活，制作工艺也不一而足。造型特点突出表现为强烈的主观表现性、造型的平面化和内容的程式化等。

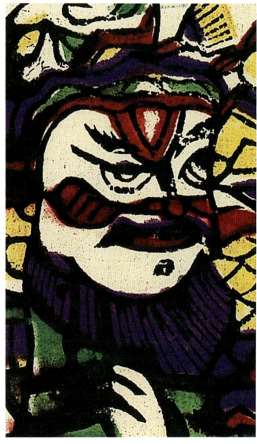

图2-7　朱仙镇版画／《木阳城》局部／河南

三、娱教类

娱教类是民众在戏曲文化传播中所使用的面具、脸谱、皮影、木偶及相关的戏文艺术品，以及形式多样、材质各异、分布广泛的具有启蒙教育、开发智力和审美功能的民间玩具等。

娱教类民间艺术的显著特征是它的娱乐功能、教化功能和审美功能三者有机的结合。作为一种造型艺术，只有当各种面具、脸谱、皮影等与其表演的过程结合起来并参与游戏表演的过程，才能更好地体现出其文化内涵和审美意蕴，它们既是表演内容的一部分，同时又是视觉艺术的完整表现，是一种时空综合的艺术。

例如脸谱，在戏曲和民间的舞蹈中，是以夸张的色彩和线条来突出表达人物性格特点和形象特征的艺术形式。脸谱的造型包括离形和取形，离形不拘自然、敢于夸张；取形讲究章法、归纳组织，同时还具有强烈的典型化、程式化、类型化的特征。

面具主要用于装扮鬼神、人物和动物形象。各地区因其文化背景、风俗习惯、宗教信仰的不同而风格多样，不同的民族面具不同，表演也各具特色。贵州的面具因其地理和历史的原因保存最多、流传最广，种类最为丰富，主要有以下三种类型：彝族"撮寸己"面具、傩堂戏面具和地戏面具。傩堂戏面具又称傩坛戏或傩愿戏，流传于黔东、黔北和黔南及贵州以外的许多地区，宗教色彩浓厚，造型丰富，重视人物性格的刻画。

皮影戏是广泛流传于民间的一种戏曲艺术，是民俗文化的活化石，有广泛的群众基础，皮影演出的道具和人物形象的表现形式具有鲜明的地方特色。真可谓："隔帐陈述千古事，灯下挥舞鼓乐声。"三尺生绡作戏台，全凭十指逞诙谐。一口叙述千古事，双手对舞百万兵。一张牛皮演绎喜怒哀乐，半边人脸收尽奸忠贤恶。 其造型或细密委婉、或粗犷质朴，简洁、概括、写意、抽象，各具特色；不同的材料及造型在制作工艺中也简繁不同，在选料、镂刻、敷彩、熨烫、定联等方面不尽相同，是光与影的艺术。

四、游艺类

民间的游艺类的传统玩具和游戏非常丰富，它反映的是人们对于生活的态度、社会的状态以及文化发展的缩影与投射。在游艺活动中创造使用的各种舞具、道具、乐器以及其他相关的游艺表演形式；民俗活动中的彩灯、竞技及其他杂艺品等也属于游艺类。

游戏活动是人类的一种本能活动，同时又有着重要的文化内涵。当人们在物质生活得到满足时，人们便开始寻找精神的依靠，在游戏活动中把自己的主观精神和价值取向融入其中，体现着人的本质力量。游戏活动的

图 2-8　平安富贵／佚名

图 2-9　蛇盘兔／段月英

图 2-10　喜孩团花／郭秀芬

图 2-11　孩儿逗狮／佚名

种类非常繁杂，常常伴随着民俗活动来进行。它融合了音乐、舞蹈、戏曲、杂技以及体育竞技等多种形式。

灯彩杂耍类

灯彩杂耍类民间游艺的艺术特征和审美特征较突出，不论是静态的花灯还是动态的秧歌等都具有以上特征。花灯是供欣赏或装饰的节俗灯具艺术，正月十五元宵节，张灯结彩、赏灯猜谜，具有较强的审美观赏价值（图2-12、图2-13）。还有许多地区的传统灯彩不仅在元宵节出现，在其他节日或民俗活动甚至日常生活中也时常出现，是蕴含着民俗文化内涵的民间艺术形式。

图2-12　夫子庙花灯／南京

风筝

风筝又称"纸鸢"，已有2000多年的历史，是环境艺术和动感艺术的结合体。《尚书》记载"福有五种：一曰寿、二曰富、三曰康介、四曰好德、五曰考终名。"中国民间也有"人臻五福，事求吉祥"的说法。风筝主要围绕"福、禄、寿、喜、财"这五种题材进行创作，因此从传统的中国风筝上到处可见吉祥寓意和吉祥图案的影子，反映了人们对美好生活的向往和追求。风筝通过动植物等图案形象，给人以喜庆、吉祥如意和祝福之意，反映人们善良健康的思想感情，渗透着我国民族传统和民间习俗，因而在民间广泛流传，为人们所喜闻乐见。风筝在用来娱乐玩耍的同时，蕴含着重要的民俗文化内涵和独立的艺术审美性。不同地域的风筝在题材选择、形制样式、扎制工艺、色彩装饰、音律蓄意以及放飞技巧等方面各具特色，呈现出丰富的内容。

图2-13　夫子庙花灯／南京

第三节　生活实用品类

一、服饰类

服饰类包括各个民族的服装、饰品、鞋帽以及印染、刺绣、挑花、织锦等相关的工艺和服饰用品。

中国的服饰反映了各个时代不同文化以及基于不同生存环境、习俗文化的不同民族的文化。中国是一个多民族的国家，不同民族的文化、地理特征、生活方式、风俗习惯、宗教信仰等有很大的差异，使得各民族的服饰呈现出丰富多彩的特征。从大的区域划分，西南地区少数民族支系最多，服饰也最丰富（图2-14）；西北地区以维吾尔族和哈萨克族为主，服饰风

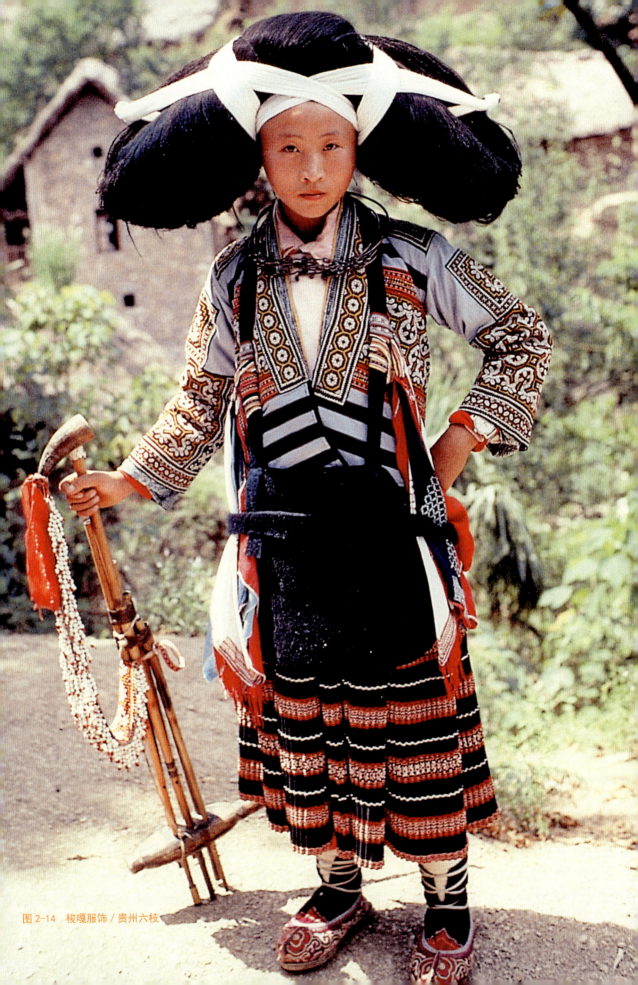

图 2-14 梭嘎服饰 / 贵州六枝

格鲜明；东北地区有蒙古族、鄂伦春族、赫哲族、朝鲜族等具有浓郁的北方特征；中南地区、东南地区少数民族与汉族杂居而处，整体风格不突出。

地域性的差异对于服饰的形制、结构、装饰等的形成有着重要的影响，特别是在民间传统的服装中我们可以看出，几乎所有的稳固的传承的结构、形制都有其实用的价值体现。在一定程度上可以说是自然选择成就了其特定服装的形制等因素，体现着人与自然和谐的哲学精神。

服饰穿戴主要包含织布、刺绣、蜡染、夹缬、印染等技术和艺术结合的加工和制作工艺，同时结合棉、麻、绸、缎等不同材质，既具有丰富的技巧装饰题材，且具有强烈艺术美感的造型和色彩来传递不同的文化内涵（图2-16）。

现存于民间的织锦品类非常丰富，工艺复杂，地域及民族风格非常突出，传承了传统的记忆和织锦图案。少数民族的黎族、壮族、傣族、土家族、侗族等民族都有自己的织锦，且最为有名、最具特色，其织锦图案丰富、色彩艳丽且和谐明快。汉族的织锦图案主题多以寓意象征及谐音符号等来表现，最为典型的代表为南京的云锦。

刺绣多用于人们的穿戴衣饰，根据衣者的年龄、身份和用途装饰在不同的服装及部位。民间刺绣具有很强的艺术形式特征；是民俗活动的主要载体，无论婚丧嫁娶、节日祭祀，都能看到民间刺绣的身影，同时民间刺

图 2-15　刺绣荷包

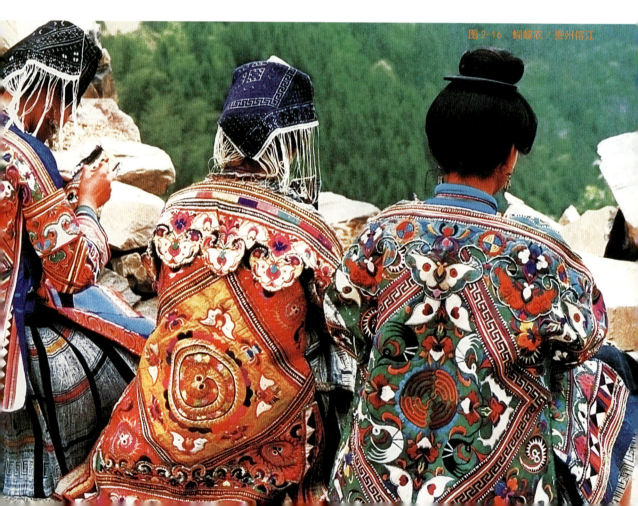

图 2-16　蝴蝶衣／贵州榕江

绣主要是通过民间的劳动妇女口传心授、言传身教的方式传承的,具有坚韧敦厚的品格。全国有名的刺绣有苏绣、粤绣、蜀绣、湘绣等,呈现出不同的艺术效果。这些服饰题材大都具有一定的寓意内涵,诸如招财进宝、生育祈子、爱情和合、福禄寿禧等吉祥观念的重要体现,这种寓意内涵不仅是服装饰品的重要题材,也是其他民间艺术品类的重要内容。

二、起居类

起居类包括民居及与生活有关的其他建筑物,同时包括建筑中的各种雕刻饰品和室内的家具、陈设等(图 2-17)。

中国民间的起居空间是人们日常生活的重要依托,其独特的建筑规划布局、结构营造、空间组合和艺术表现方式是中国传统文化、思想观念的体现,其中不仅蕴含了中国传统的宗法观念、伦理观念、风水观念、民风民俗等,同时也是艺术观念、审美理想、价值观、人生观等思想的展现。建筑实体的营造与环境之间的关系,反映出独特的人—居—环境的整体协调性。

室内器具用品用具的形制、样式、布局、陈设与居住空间是一种互补协调统一的整体关系,共同构成了起居文化的物质形式和生活空间。这类

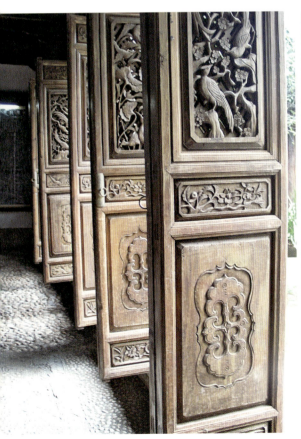
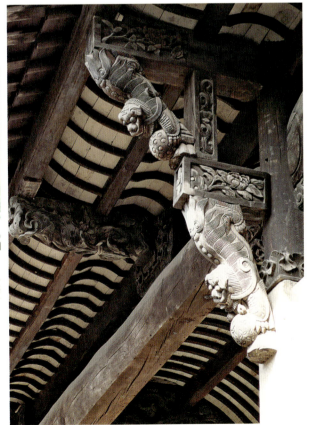

图 2-17 起居空间中的雕饰

用品种类很多，不同的民族和地区，有着不同特色的起居陈设物品，其中最能体现中国传统室内陈设文化的是民间广泛实用的家具用品，其样式较为繁杂。室内家具的陈设布置不仅是民间日常生活起居的重要形式，同时又是民间各种重要活动不可缺少的内容，它不仅是空间形式和生活环境的构成要素，更重要的是营造了一种文化空间，对人的心理品格、宗法伦理观念、审美观念等产生了重要的影响。

三、工具类

图 2-18　插花瓶／福建泉州

工具类是民众在日常劳动中所创造和使用的各种农业生产工具、渔猎养殖工具、交通运输工具、手工业工具以及其他多种加工工具等。

在人类社会的发展过程中，人类为了更好地生存和生活，通过生产劳动不断地改造、完善自身以及人与自然的关系。农业、牧业、林业、渔猎业以及各种各样的手工艺人和工匠以他们的聪明才智创造了各种各样的工具（图 2-18、图 2-19），对于工具的研究也就是对人类生产生活、科技、文化、风俗以及设计艺术等方面的研究。各种生产工具大致可以分为农业生产工具、渔猎养殖工具、交通运输工具、手工业工具及其他加工工具等类别。

图 2-19　竹编篮

例如，交通工具大到舟船车舆，小到提篮背篓，结构巧妙、功能合理，有的编制工艺十分细致，样式丰富多彩，造型颇具美感。

中国的手工业自古以来就是社会分工的一个重要组成部分，手工业有木工、砖瓦泥石、纺织、陶瓷、编织、扎制、印染、雕刻等三百六十行。其中木工行业不但范围规范而且分工细致，自宋代以来木工就分为大木作、小木作、细木作、圆木作、水木作、雕花作等，充分显示了能工巧匠的设计意匠。

各种生产类的工具因行业工种、地域特点、自然环境、生产方式的不同可谓纷繁复杂，随着现代生活生产方式的改变，这些生产工具大都濒临销声匿迹，但是对于这些工具的研究却是相当必要的。生产类工具所蕴含的实用与审美相融合的思想是自始至终存在的，其工艺技术、材料选择、设计思想、造型美感、人与物的关系、物与环境的关系，等等，都与设计艺术相连，其上的装饰、工具的形式美感更与造型艺术相关（图 2-20、图 2-21）。它不仅记录了人类生产生活的进程，其中所包含的人文精神、价值观念、民俗风情、科技原理、造物思想以及审美为主的造型艺术特征等都具有启示意义。

图 2-20　刻瓷

四、用品类

用品类即民众在日常生活中创造和使用的各种生活用品。

民间的日用品，特别是那些无装饰的用具及工具等，都体现着劳动者

图 2-21　刻瓷

图 2-22 制作尼西土陶 / 云南　　图 2-23 茶背子 / 云南

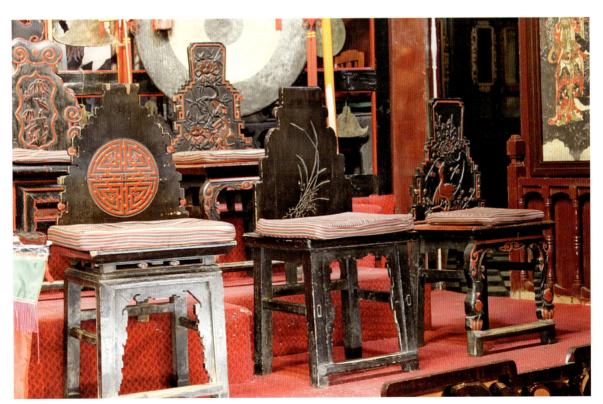

图 2-24 纳西鼓乐舞台传统椅子 / 云南丽江

就地取材、浑然天成的多元创造，体现着工艺文化的一些本质的性格。比如竹篮、木桶、风箱等民用品，在这些朴素无华的物件中，更能看出人们的巧思和意匠之美。它们是传统的工业设计的代表物，标志着一个民族的智慧，体现着工业设计的原理，对于现代设计可以提供多方面的启示。

在中国民间的日常生活中，民众创造了造型各异、材质不一、功能完备的各种生活用品。这类民艺品大多数是实用与审美相融合的民间艺术品，生活上具有鲜明的实用性，造型上具有审美意义，内涵上具有民俗意义。民众这些看似简单的日常生活用品，不仅是人们日常生活过程中不可分离的一部分内容，而且也是民间文化和观念的重要载体，是民间造物观念的物化形式。在器物加工制作的过程中，引入了科学实用的设计，其设计思想和观念显示出较强的随意性和亲和性，是民间造物思想富有个性的特征之一。这些传统的器具质朴而实用，同时包含了浓厚的文化信息，从不同材质、不同造型、不同功用的民间器具中可以窥见民众生活的面貌。

餐饮用具不仅是日常生活的重要部分，同时也是饮食文化、饮食习俗的重要的内容（图2-25、图2-26）。不同民族、不同地域的饮食习惯不同，样式也不尽相同。瓷质的餐饮用具常常在其上施以祥禽瑞兽、文字符号、仙花芝草等吉祥图案，既实用又美观。

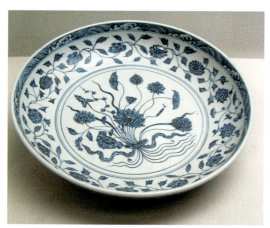

图2-25　青花束莲盘／明代／河南博物馆

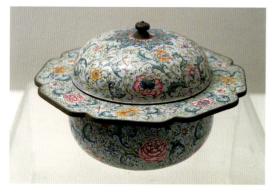

图2-26　画珐琅花卉带盖香盒／清代／河南博物馆

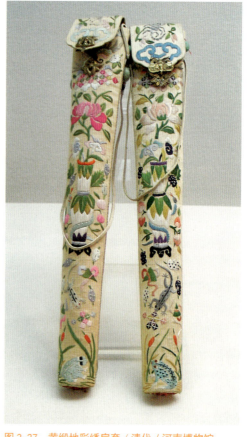

图2-27　黄缎地彩绣扇套／清代／河南博物馆

第三章　民间艺术的造型特征与审美特征

民俗学家钟敬文先生指出:"艺术不是一种孤立的文化现象。它是生活文化、社会文化的有机体的一部分。民众的艺术,不仅是人类的或国别的艺术史及艺术学、美学等重要的对象,同时也是人类的或国别的文化史、社会史,以及文化学和社会学等重要的资料。"因此,起源于人民大众劳动实践的民间艺术,不仅是民族文化艺术的重要组成部分,而且是整个文化的根基,具有独特丰富的形式特征和审美特征,是现代设计可利用的重要文化资源。

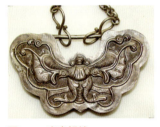

图3-1　富贵银锁

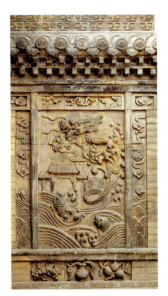

图3-2　鲤鱼跃龙门

民间艺术的外在表现呈现出不同的艺术形态,是民众社会活动、生活的组成部分,与人们生活的各个领域都有密切的联系。它是社会习俗的物化形式之一,而民俗是民间艺术生成发展的文化源泉和土壤。民间艺术不只是单纯的艺术现象,而是具有生活意义和生存意义的文化符号(图3-1),具有极为深刻的文化历史内涵,它在长期的发展过程中,已经内化为人们的一种生活方式,这与现代设计的设计初衷和本质是一脉相承的。

民间艺术的意义和价值在特定的文化语境和社会情境中通过民俗行为的外化才能得以实现,民间艺术是在民间文化的生态环境中成长发展起来的,民间文化是民间艺术的源泉。同时,民间艺术又是民间文化的形象载体和表现形式,具有本元文化和母体语言的特性。民间艺术不以再现客观现实为目的,重视艺术创作的直觉和激情,以重构现实与理想的美好(图3-2)。色彩热烈、喜庆、鲜明,造型概括、夸张、幽默,艺术形式生动活泼,表现技法质朴无华而又大胆泼辣,创造者的情感在作品中得以淋漓尽致的体现,具有特殊和独立的造型体系与审美特征。

第一节　象征性与概括性

一、象征性

中国的民间艺术是一种象征艺术,也可以说是一种观念艺术,其表现手法不是单纯地再现自然,而是具有高度的抽象概括性,现实中的表象不足为真,任何一个瞬间、任何一个方位、角度的摄取都不能说是真相的全部。这就是说,中国美学中的"真"不是停留在事物表象的层面上的。

冯骥才先生在《时代的觉醒与文化的自觉》中说道："公众很大的问题就是不能从审美的角度来认识视觉的民间美术，中国民间的审美方式实际上是民间情感的方式，中国人很大的特点是把平常生活理想化，在民俗中把理想生活化。民间文化很大程度上就是生活与理想的结合。"民间艺术的装饰中有隐喻、语意、文脉、意象等多方面的象征意义。

民间艺术作品，大都朴实敦厚，不矫揉造作、不追求细腻完美。民间艺人以自己的直觉去感受，自然地去表现，他们不在乎这些东西是否逼真，是否是对象外在特征的真实再现，它的真实更是指向物象的内在属性，从而创造出充满魅力的夸张、奇异的民间艺术作品。

这些作品往往具有强烈的概括性和象征性，祈祝平安、希冀美好是民间艺术作品的创作宗旨，蕴涵了传统民间文化的吉祥寓意。民间艺术往往采用象征手法，可分为象征赋意、谐音组合和表号几种类型。比如，石榴和西瓜多籽，"榴开百子"象征多子多福；蟠桃喻长生不老，松柏可生长千年，山岳历经沧桑而无损，白鹤常出现在神话中，因而民间艺术中常以松鹤延年、寿比南山和捧桃献桃来象征长寿。谐音是利用汉语发音的特点，将读音相同或相似的字结合，以表吉利之意，如"连年（莲）有余（鱼）"、"福（蝙蝠）禄（鹿）双全"、"马上封侯（猴）"、"猫蝶（耄耋）富贵"等。还有以字画的组合来构成吉祥图像，例如，五个蝠、蝶围绕"寿"字为"五福捧寿"。中国民间艺术以"福、禄、寿、喜、平安、富贵"等概念为核心，形成了一个充满吉祥寓意和美好祝愿的象征视觉造型的语言世界。

二、概括性

民间艺术是抽象艺术的代表。民间艺人在形象的塑造上，多因时、因地、因材制宜，不假虚饰，以抽象概括的手法表现出物象自然、质朴的本来面貌。毋庸置疑，民间艺术承继了前辈的传统并形成了一定的程式，具有地方封闭型特点。民间艺人在接受传统表现的某些观念的同时也受到这些观念的制约。因此，程式化、概括性在他们的创作中占有相当一部分位置。

在民间艺术中有诸多作品抛开现实形象的细节，用极简单的线条概括现实形象。例如，在织锦刺绣和挑花这类民间艺术作品中，大都是用点、线、面为主要构成元素，把各种动物、植物、抽象为几何图案，不但要仔细观察抓住对象的主要特征，集中概括，夸张变形，而且还传承浓厚的文化内涵和古老的造型意识。

民间艺术的概括性还表现在程式化的造型上。例如，"十斤狮子九斤头，一斤尾巴掉后头"的画诀，夸张、提炼其本质，舍弃、弱化细枝末节，表现出大胆的取舍观念。

朱仙镇版画为了突出门神的勇武，尽量横向夸张，把人体比例缩减为

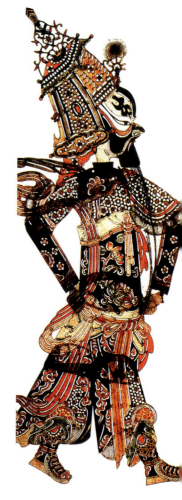

图 3-3　帅盔/清代

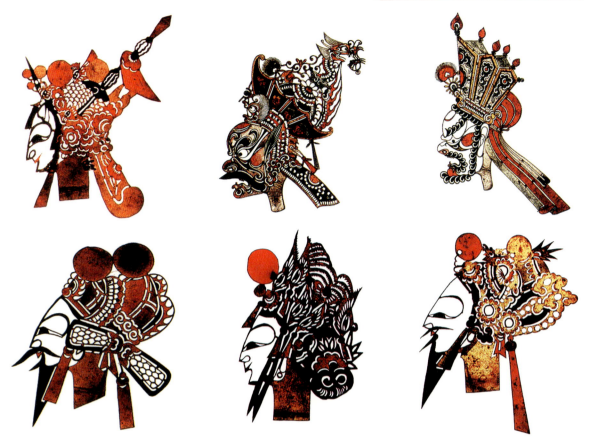

图 3-4 皮影头楂 / 清代

四个头长，形成方厚如山的气度。民间木刻版画在处理大场面时，以简略的笔画表现出多种物象。在戏剧表演中，几个兵卒就是千军万马，版画中几组细浅排列的草就是一片草地，这种造型上的省略手法存在合理性，言未尽而意已明。

再如皮影的造型也表现出高度的程式化的特征（图 3-3）。陇东皮影，人物造型俊俏大方，外轮廓具有高度简洁概括的特点，充满西北民间艺术的粗犷气质和生命的张力。而皮影身段上的镂空图案则精细流畅，色彩古朴鲜明、对比强烈。皮影的脸部除了个别的丑角、鬼怪之类有四分之三的侧面，大多数是正侧面脸型。皮影脸饰的刻画呈现出高度的概括和程式化，一般是黑脸为忠、红脸为烈、花脸为勇、白脸为奸、阳刻为正。脸谱造型除旦角外，全部是额头突出、冠饰后倾，人物面目表情鲜明（图 3-4）。

民间艺术中的造型艺术用象征性和抽象概括性表达出一种超出象外的真，是一种人们试图把握自己精神和理想的崇高信念。是一种寻找艺术原本内在精神表达的定位，在造型艺术中对物象内在本质的表现，体现了一种传统人文精神创造的真挚态度。

第二节　整形观念与俪偶之相

一、圆满完美的理想化造型

在中国传统的宇宙观中，有一个基本的信条：就是一切事物都在变化之中，宇宙是一个变易不息的大流。中国人自古形成了往而复返的空间观念和周而复始的时间概念。古人的这种宇宙观与人生观与佛教哲学上"因果报应"、"三世轮回"的人生观不谋而合，表现在民间艺术造型上即崇尚圆满完美、浑沌思维的整体形象（图3-5）。民间艺人崇尚完美，对事物进行完整、全面的追求，这便是"天人合一"思想与人们主观情感同外界

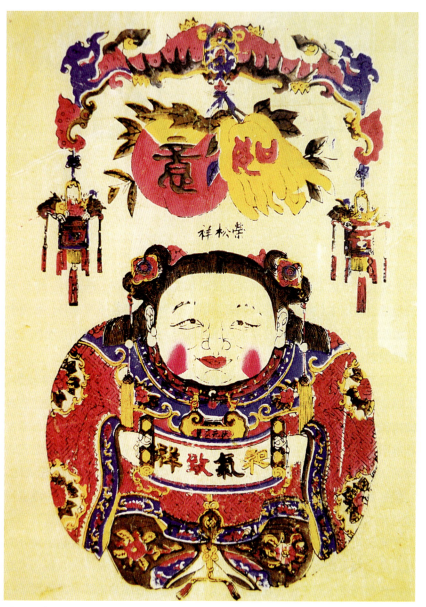

图3-5　年画／和气如意

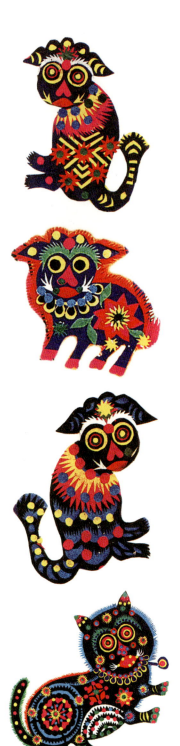

图3-6　彩色剪纸／狮子

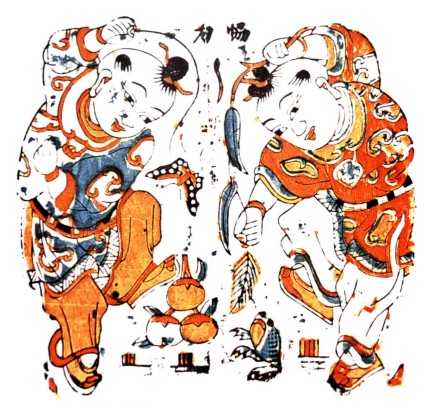

图 3-7　木版年画 / 刘海戏金蟾

事物同形同构的关系所致。

民间艺术对事物具有完整、圆满的理想化审美定向，表现在民间艺术的具体造型形态即为：硕大丰满、完整团圆、对称偶数、黑白辩证、阴阳相守、动静结合，讲究构图的完整性，通过完整形象的巧妙组合，合情入理地将自身求生、趋利避害等主观需求，在和谐统一的美学境界中被寓意化地诠释出来，达到集中、饱满的艺术效果（图 3-7）。

二、俪偶及多维立体的观念展现

民间艺术的创作是以全部的感性和理性认识来综合表现对象，把长期观察所得到的体验充分表现在造型中。

"太极生两仪，两仪生四象"，在对于世界有了整体把握之后，由此又延伸出偶数和对称，成为传统造型艺术的典型图式。偶数和对称意味着呼应与和谐，在民间有着吉祥的含义。因此，圆满完美的造型观，反映出民间艺术的整形观念与俪偶之相。

在民间艺术中，通过透明透视，把对象的各个侧面和背部进行全方位的展现，体现了崇尚完整、圆满的观念。所描绘的对象内外重叠或前后重叠，互不遮挡。通过看不见的内部真实，表现出造型上的求全求美，在表

现石榴、葫芦、南瓜一类的瓜果时往往剖开物体，使其露出籽来；透过母鸡可以看到腹内的鸡蛋；公鸡肚子吞下的五毒；在老虎、牛、羊、鹿身上装饰梅花等图案。为了达到完美的效果，民间艺术的造型不拘泥于一般生活现象，从画法到画理，从构图到配色，都有一套完整的经验，创造出异想天开的画面，利用多维立体的观念把完整与美好有机结合达到和谐统一的境界。

第三节 平面化与平视体

一、观象悟道的构图方式

从思想根源追溯，中国民间艺术的造型体系是由人们观察生活、认识世界的哲学体系所决定的，中国哲学的观象悟道，观察的目的不在于模仿物象，而在于悟宇宙万物运动的本质规律。中国民间艺术在画面构图上表现出与西方写实主义迥然不同的构图方式。例如，在传统民间艺术中是最为常见的环形透视，不固定视点，视点在围绕对象作环形运动，把对象的各个侧面及背面作全方位展示。再如透明透视，描绘的对象内外重叠或前后重叠，互不遮挡。透过房屋的墙面可以看到屋内的景象，透过虎、牛的肚皮看到腹内的小崽等，墙背面或动物腹内的事物虽然一个视点看不到，但它是存在的。

创造者不会用静止的眼睛去看物象，不仅能将一个物体的几个特征同时表现出来，还特别善于从多个角度去理解几种不同事物，并将它们的特征在同一画面中进行综合表现，把物象之间所占有的时空体验尽情尽兴地整合起来。比如：打腰鼓的人三头六臂，七八条腿；把一个人从早到晚的劳动生活组织在一个画面空间里……诚如庄子所云："天地与我并生，而万物与我为一。"这种打破时空概念的营造方式，是通过对物象实际接触后所获取的多方面由表及里的感性理解，以平面表现手法肯定下来，构成一种解决多维感受的特殊格局，为大千世界丰富多样的物象相通、相融、置换等等，开辟了和谐的、理想的艺术空间。

图 3-8 《拿罗四虎》局部／朱仙镇版画

二、观念与心像的真实

西方美术无论是尊重客观的传统美术造型体系，还是强调主观的现代美术造型体系，都仍然是模拟自然。而民间艺术之所以能突破透视规律的局限，在于民间艺术抛开了自然对象的实体真实，即立体的、占有一定空间的真实，观看的真实已让位于观念的真实，客体形象的真实已让位于心像的真实。

民间艺术的处理手法不同于现代绘画中的写实手法，是以装饰性的平面造型为主要表达手法，平面造型的最大特点是取首要物象的轮廓特征，同时包括它的姿势、动态和气度。如人物和动物的形象多以侧面为主，很少有成角透视的半侧面处理。侧面形象，如影的平面，又处理成扁平化的标本，平整后的物象单纯简洁，通过对特征的强调和夸张，通过适当的删繁就简，在艺术的处理上也更加方便（图3-8）。

在造型上，不会过多关注和塑造物象的实际大小比例与空间距离，而是强调组合、拼接和演绎，将现实的合理性和艺术的目的性结合起来，在构图上表达自己的理念（图3-9）。在组合上，传统中国画中有散点透视之法，"山形面面观，山影步步移"是其经典语论。民间巧手对各种形象有着长期积累的直接或间接经验，这些经验不是对某一瞬间、某一片面的撷取，因此他们在表达一个事物时，把其方方面面都平整展开纳入了其中，形成面面观的朴素造型方式。同时，又以主观理念为主要诉求，不从一个固定视点看场景，而是通过创造者的主观组合，将不同视角的物象画在同一个画面上，与平面造型的删繁就简、夸张变形进行相应的构图组织，形成了独具魅力的艺术体系。

图3-9　博古四条屏／清代　半印半绘

第四节　浪漫性与装饰性

装饰是文化的显性表现形式，它包含着人民群众的智慧、情感、想象等内容的本质化形式，同时又传递着人们的审美趣味和审美理想。如果以符号学来分析，装饰艺术具有很强的表现性，变形、变色、变局（构图）等表现符号是其语言体系的基础，是以秩序化、规律化、程式化等艺术方法使理想得以物化的一种视觉艺术分支。民间艺术在满足生活应用之余，自然流露出的装饰特性，给我们带来了丰富的视觉享受。

民间艺术的装饰性体现在其艺术形式强烈的秩序感上。民间艺术中蕴含着感人的生命力，民间艺人依照自己的审美标准，尽情展示着心中的各种形象，在完整的构图中，自由自在地、无序地添加自己喜欢的、认为好看的、与物象似乎毫无关系的装饰纹样。无论是生活用品和服饰上的刺绣，还是品种繁多、神态各异的泥玩具、布玩具，随意添加纹样的手法比比皆是。

在这些自然的不经意之间，将装饰之物归入了完整性之中，并通过作品的完整性构建起出人意料的有序。完整的外轮廓制约着繁复的画面装饰，形成了某种程度的完美感，表现出不可代替的民间装饰意趣。装饰法则中多样统一的原则和秩序重构，清晰地反映在民间艺人自身独特的图式结构中。

一、民间艺术中的浪漫性

无论是平面的还是立体的，民间艺术作品都具有一个典型的装饰特征：以浪漫的手法构建自己的图式和结构（图3-10、图3-11）。

（1）意象上的浪漫

每个民间艺术家的心象都具有独一无二的人文价值。民间艺术创作是自由的，是一种真实情感的自然流露、主观的随意的创造。在民间艺术家的作品中，常见到作者无视一切真实的局限，充分发挥自己的想象力，人物、房屋、动物、草木，想怎样画就怎样画，大胆泼辣、随心所欲、任意变化。这种"我想剪啥就剪啥、想画啥就画啥"的主观情感，成为促使民间艺术具备幻想趣味的内在因素，并最终催化其从现实走向浪漫。

凭借着想象，民间艺人在创作中将世间和想象的种种美好事物，一一纳入自己的作品之中，以富于想象力的形式去重构内容，将种种联想升华，进行非具象化、意象变形的处理，使整个画面表达出理想的浪漫情怀。

民间艺术家们从现实生活和历史遗存中不断汲取营养并通过工艺制作，形成了浓郁的装饰风格，无论是富有生活情趣的农民画，独具创意的民间剪纸，巧夺天工的布艺纸扎，还是构思精妙的花灯、风筝等，无不通过夸张、变形、象征等富有极强装饰性的审美形式，构成了民间艺术偏重

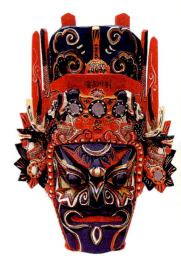

图3-10　面具／贵州

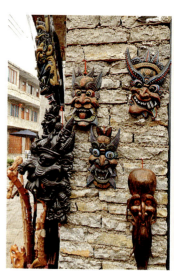

图3-11　面具／贵州

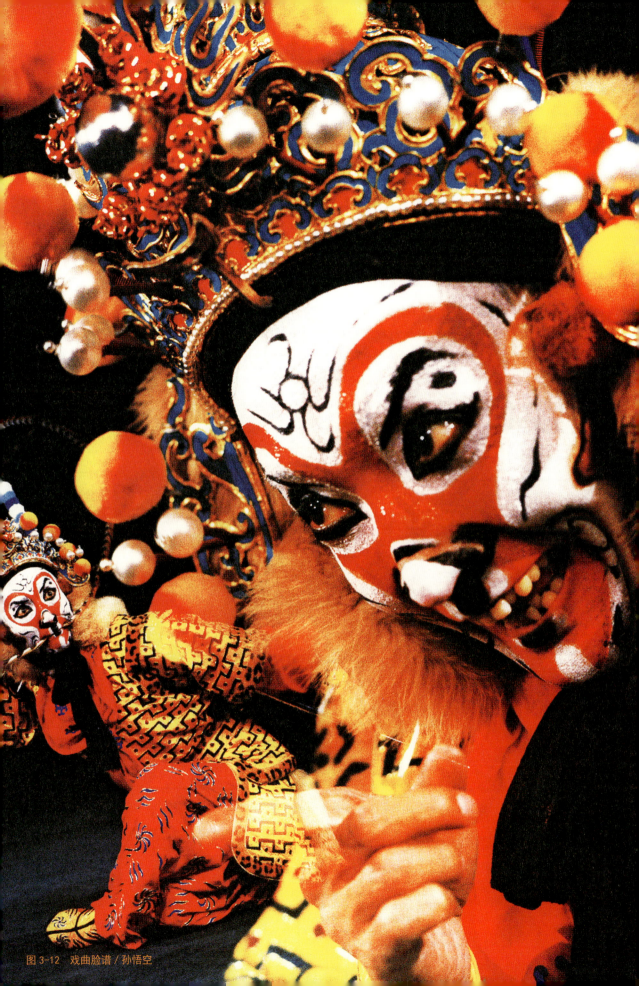

图 3-12 戏曲脸谱 / 孙悟空

于主观感受、浪漫主义和象征性的装饰风格。

(2) 时空解构的浪漫性

在民间艺术创作中,我们总是能感受到作者丰富的想象力。民间艺术中的想象虽然是成人的想象,却表现出异常的天真,带有它自身的独特性,既神秘又自然,并将这两者有机地结合为一体。无论是形象还是构图的构成,都体现出这种想象的存在,在人物造型的多面塑造上更为突出、奇特,使形象产生了非同寻常的多视角效果。

在构图上,平面的民间剪纸和绘画较难表现三度空间、场景和形象的透视重叠,于是民间艺术家们常常在物象之间的比例和透视关系上进行突破。他们不仅能将一个物体的几个特征同时表现出来,还依据形象在内容上的联系,从多角度去理解,使用组合的手法,将其特征在同一画面中进行综合表现,造型上夸张变形,并作对称、组合、连续等处理(图3-13)。此外,民间艺术家们还特别善于把物象之间所占有的时空体验尽情尽兴地加以整合:四季共时、隔物换景等,一幅画面可以纵横几万里,上下数千年,形成这种打破时间、空间格局的浪漫主义构图方式。

空间上的自然延续性被解构、打破,将人们带入了一个神秘又自然合

图3-13 王家大院起居空间雕饰/山西静升

理的境界中,形成艺术中既无理又规律性的奇特（图3-14）。形式与意味、符号与抽象等只是艺术中生命冲动中不同方面的外在表现,只有将它们纳入生命冲动中并与人的情感、意志等联系起来,才能表现出艺术的本质。民间艺人大都生长在农村,生产劳动、家庭生活、风俗民情等很自然地成为他们作品中的丰富题材,丰收富足、吉祥喜庆成为主要表现内容。在造型上,手法多样,不讲究透视,想到哪里就画到哪里,只合乎自己理想的美。

二、设色的装饰性

民间美术设色具有特定的象征性寓意。中国古代先民曾从自然万象有规律的色彩变换中获得了五种基本色相,即:青、赤、黄、白、黑,并体会到这五种色与人们的生产、生活实践有着内在关联性。所以,将这五种感性的视觉色进行了理性阐述:"青,生也。象物生时之色;赤,赫也,太阳之色也;黄,晃也,晃晃日光之上色也;白,启也,如冰启时之色也;黑,晦也,如晦暝之色也。"五色被视作特别观念的指代,后又随着"阴阳五行"学说的产生与发展,五色与五行（水、火、木、金、土）、五时（春、夏、

图 3-14　山陕甘会馆榫头／开封

图 3-15　王家大院柱础／山西静升

秋、冬、长夏)、五方(东、南、西、北、中)、五性(智、礼、仁、义、信)、五气(寒、热、风、燥、湿)成为构架世界秩序的整体系统,即丰富又稳定。在民间艺术的设色运筹中,色彩被转换成一种逻辑推理方式和思维认知图式,是心象的印证。

民间艺术的设色心象印证,最突出的就是敢于运用夸张、抽象的手法,以及强烈、吉祥、单纯、充满生命活力的装饰色彩(图3-17)。"红红绿绿,图个吉利"、"红搭绿,一块玉"、"红间黄,喜煞娘"等,表达了喜庆瑞吉的祝愿以及避邪祈福的心愿等象征观念。所以,用色艳丽、浓烈、鲜明是民间艺术遵从的色彩风格;色彩红火热闹、喜瑞吉庆,是民间艺术崇尚的色彩品质。民间艺术在不违背色彩文化的象征寓意的同时,又特别讲究色彩的视觉美感,极其重视色彩的视觉心理效果。民间艺人是通过色相所产生的联想和大众化心理情感的要求来选择使用的色彩,依自己的切身利益去理解色彩。例如,年画用色热烈、明快;剪纸用色浓丽、鲜艳;玩具用色响亮、轻松;道具用色粗犷、质朴,民间艺术用色富有强烈的艺术感染力,反映出心灵的真实。

图3-16 布老虎

在民间美术作品中,对色彩的运用同民间美术造型的整体理念是一致的,延伸、拓展了自然世界的物象设色的内在性质,民间美术的色彩视觉内涵,已被转换成一种特殊情感的文化理念。在这里,色彩不以物理光源色学说因素为视觉依托,仍然以表达求生、趋利、避害等合乎主观目的性的功利意义为最根本的色彩寓意,包含着丰富的社会内容,富有强烈的象征性。

图3-17 剪纸/鸡

第五节　原发性与自娱性

相比宫廷艺术和文人艺术，在共时性的社会文化艺术结构中，民间艺术更多保留了和现实生活紧密关联的原发性、自娱性特质。它既不像文人艺术那样高度的纯化，又不像宫廷艺术那样不厌其烦地装饰，也不像宗教艺术那样神秘。民间艺术始终沿着自身的规律而生存发展，它往往不受制度的制约，也不受商品价值的束缚，自由酣畅地表现出原发性和自娱性的审美意蕴。

张道一先生指出：民间艺术的原发性，直接体现着艺术的目的和作用，它不仅体现着人的基本创造，显现出人的本质力量，并且推动着生活前进，能够反映出人与艺术、艺术创造的精神所在。

一、创造者决定了原发性与自娱性

民间艺术的创造者主要是农民、手工业者，是带有自发性、原发性的。民间艺术的造型粗犷而质朴，不仅仅体现在造型审美的韵味，而且体现在其审美与造型材料浑然一体（图 3-18）。

民间艺术较多地保留着艺术发生时的基本性质，人们从使用功能出发，利用身边材料和简单工具，在看似功利性的生产或巫术礼仪活动中，使劳动生活和艺术生产浑然一体，创造了具有审美价值的艺术作品。由于受到材料、工具等种种条件的限制，民间艺术作品往往不太注意细枝末节的修饰，粗犷而质朴的形态中透出醇美的艺术魅力。

民间艺术家在创作的过程中，较少有专业艺术家那样冥思苦想的严肃性，表现出很大的随意性，常常在即兴的制作与极其熟练的技巧中表达出惊人的艺术效果和魅力。同时，民间艺术家的创作极少功利色彩，他们自然地追求创作过程中的愉悦感，即民间巧手在创作过程中的自娱性渗透在作品中。

二、就地取材体现了原发性和自娱性

就地取材也是民间艺术具有原发性和自娱性的一个因素。民间艺术往往材料简朴、制作粗率质朴，不做过多地雕饰与修饰，显露出淳朴天然的趣味。这种创作者主观创作意图与材料自然形质的巧妙结合，在民间艺术中表现得尤为出色。正如鲁迅先生所说的"有真意，去粉饰，少做作，勿卖弄"。民间艺术中返璞归真的气质是宫廷艺术和文人艺术所无法企及的。

民间艺术总能使劳动者焕发出最本源的生命活力和至真的热情。这是因为民间艺术的服务对象不是纯粹的艺术而是人——为人的生存和情感提

图 3-18　箬竹叶普洱茶团五子包／云南

供最本能、最朴素的愿景和信仰。

三、追求情感的真

民间艺术的审美意象追求情感上的真。因此，它不注重形象上的真，即不求形似，但求神似。民艺创作的原发性和自娱性就基于这种"主观的真实"。民间艺术的造型特点既源于民间艺人娴熟的技艺（熟能生巧），也出自他们因陋就简的创作条件和生产工具。这类创作往往多即兴发挥，造型上显现随意、稚拙的特点。在创作过程中民间艺人表现出异乎寻常的洒脱，他们的精力集中在创作主题的渲染上，而忽略细节的处理，甚至表现出一些违背生活常识的不合理情节，让理念服从于意念、情理服从于情感。在造型中并不完全依赖对自然的观察和简单的直观反映，而是靠记忆力，借助意象进行自由创作。这样一来，为了追求"情感的真"，造型的随意性也就顺理成章了。

这种艺术创作的自由性、随意性反映了老百姓对现实生活、客观事物自由无羁、无拘无束的主观态度。在审美创造活动中，自己既是审美主体，又是客观的观察者；既可自由面对审美客体，又能冷静倾听自己内心的声音。在积极主动的艺术表达中，客观现实物象被纳入到主观的审美视野中：各种造型有所依据，又不是客观现实的影子。这种认识是在长期传承基础上形成的主观意识的凝练，符合民众的内心要求和审美感受。

图 3-19 剪纸／五毒

民间艺术以抽象概括、变形夸张、打破时空等方法进行创作（图 3-19）。其通俗平易的造型不但具有吉利、祥瑞等象征意义，而且富于形式上的感染力。民间艺术在造型形式上把不同时空的物象纳入同一个画面，在构成上平面铺陈、互不遮挡；在色彩上将高纯度、强烈的色彩进行对比组合，产生了独具特色和情感号召力的造型语言（图 3-20）。各具地域特色的民间艺术语言将纯真稚拙的审美意象和物我一体的生活哲学巧妙地展现出来，描绘出超越客观世界的艺术形象，真实而生动，极富艺术魅力。设计是一种实用性的艺术，民间艺术与人们的日常生活息息相关。艺术设计和民间艺术自然相通。源于自然、融于自然、回归自然的民间艺术为现代设计实现个性化、多元化、地域化、民族化的自由创新提供了重要契机。

图 3-20 剪纸／牡丹

第四章　民间艺术的符号特征

一个民族的艺术发展到一定程度，就会有足够的文化传统的积累并构成一种象征，而这种象征一旦沉淀成为一种约定俗成的形式，便成为一个民族文化的符号。在漫长的历史中，中国民间积累了许多能影响人们日常生活，并具有特殊社会价值和文化意义的符号。正像苏珊·郎格所说："表现的是关于生命、情感和内在现实的概念，它既不是一种自我吐露，又不是一种凝固的个性，而是一种较为发达的隐喻或非推理性的符号。"

民间艺术最大程度地保留了原始艺术的本原意义，它并不是为艺术产生的，民间艺术的功能决定了其有别于其他艺术的性质，它是集体文化心理实现过程中的艺术和行为。民间艺术是取材于生活、经过民众多年来的积淀与发展，以传承下来的具有特定含义的符号来表现约定俗成的民间习俗思想的艺术表现方式。民间艺术中蕴含了多种这样的象征符号，看似简单的符号中承载着本源的哲学精神，对一个民族造物文明的发展必然产生影响。

民间艺术的表意符号可以分为显性符号和隐性符号。显性符号包括汉字、数字、色彩、图案等（图4-1、图4-2）。隐性符号包括隐藏于这些显

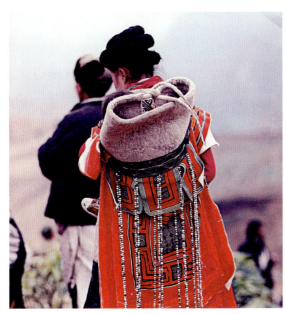

图4-1　小花苗背儿带／贵州

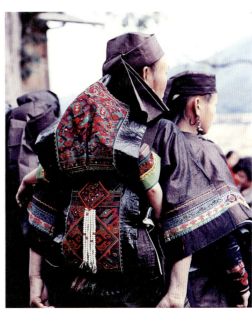

图4-2　背儿带／贵州

在表征物背后的关于习俗、仪式、观念的一系列文化心理和社会价值机制。

第一节　民间艺术的显性符号

民间艺术的目的是试图通过物化或艺术的形式来外化某种期许，使主观愿望得到满足。比如，放风筝在民间称为"放晦气"；新婚枕头上绣的并蒂莲祈盼家庭的幸福和睦；威武的门神，手拿武器驱邪辟鬼、保家卫宅；五彩的山西面塑体现着人们追求丰衣足食、万事如意的生活理想。人们利用无穷的想象力，主观地构设起种种合乎主观愿望的对象，并逐渐固化为蕴含象征意义的视觉形式，即符号形式。

民间艺术中的图案具有强烈的视觉冲击力，是符号系统中的显性符号。传统装饰吉祥图案的产生与古代先民自然崇拜的原始信仰有密切的关系，其内容有动物、植物、花鸟、神兽、自然等，可谓包罗万象。受地理环境的影响，古代传统符号的造型大多对称、均衡，色彩古朴，渗透着中国人朴素、中庸的哲学思想。

一、吉祥图案

民间艺术中有许多和日常生活密切相关的吉祥图案，其核心思想是表达人们对美好事物的憧憬以及平安如意、多福多寿的愿望。这些吉祥图案世代相传，直到今天仍随处可见。这些图案巧妙地运用人物、走兽、花鸟、

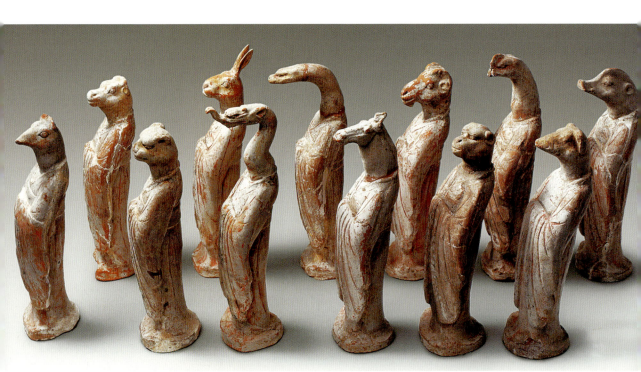

图 4-3　十二生肖陶俑 / 唐 / 中国国家博物馆

图 4-4　吉祥八宝／藏传佛教

日月星辰、文字等,以神话传说、民间谚语为题材,通过借喻、双关、谐音、象征等手法,创造出图形与吉祥寓意完美结合的艺术形式。这种具有历史渊源、富于民间特色又蕴涵吉祥祈盼的图案是民间艺术中典型的显性元素,对于现代设计文脉的延续和形式的丰富具有很好的启示作用(图4-3)。例如,太极图象征阴阳相生、相反相成万物生成变化根源的哲理,展现了一种互相转化,相对统一的形式美,是镇宅驱魔、保宅安民的法宝。盘长被称为吉祥结,首尾相连、循环不断,有永固持久、连绵不绝的含义。八宝吉祥是佛教传说中的八件宝物,寓意消灾灭祸、吉祥如意(图4-4)。常见到吉祥图案还有四喜人、金玉满堂、连年有鱼、连生贵子、麒麟送子、抓髻娃娃、松鹤延年、花开富贵等。

二、花卉图形

以祥花瑞草为代表的花卉图形在民间艺术中扮演了重要角色,花卉植物在老百姓心中常常寄托对于理想生活的祈盼,锦上添花、花好月圆等便是很好的例子。在我国的传统文化语境中花卉图形甚至是人格的象征,如梅、兰、竹、菊等常有诗词歌赋、琴曲书画来歌颂。传统的花卉图如卷草纹、缠枝花卉、宝相花、团花、对花等为人们所喜闻乐见。花卉图形的组织形式也很丰富,利用夸张与简化、添加与组合、重复与求全等,创造出

图 4-5　仿宣青花桃蝠纹橄榄瓶／清雍正年间

许多经典的形式结构，沿用至今。

三、十二生肖图形

十二生肖图形带有浓厚的中华民族文化气氛，在十二生肖中，用十二地支来记录十二种动物，并作为人的属相伴随一生，同时，这种属相又赋予特殊的力量，反过来影响人们的心理意识，使十二生肖具有神秘的东方色彩。历朝历代在民间艺术中对十二生肖的表现非常丰富，剪纸、刺绣、木雕、漆画、皮影、陶俑以及民间故事等各种载体中都可以看到十二生肖生动的形象。

四、祥禽瑞兽

中国民间艺术中祥禽瑞兽种类繁多，形象独特，被赋予吉祥寓意，应用广泛（图4-6至图4-9）。例如，威严的狮子，被当作辟邪瑞兽，常以狮子滚绣球的吉祥喜庆形象出现。虎与福谐音，被作为镇宅神虎，虎鞋、虎帽等可庇佑孩童。四灵：东方之神青龙、西方之神白虎、南方之神朱雀、北方之神玄武被赋予镇守东西南北四方的神圣职责。想象出来的神武生灵——麒麟，以麒麟送子的形象被民间广泛接受。鸡为吉、羊为祥、金蟾象征富贵、松鹤象征长寿、鸳鸯比喻爱情、金鱼暗指金玉、公鸡鸣蹄谐音功名等等。在民间漫长的历史进程中，这些现实或虚拟的动物承载着浓郁的历史文化内涵，蕴涵着丰富的审美心理与民俗观念，成为人们祭奠祖先与神灵、驱灾禳祸、祈盼生殖繁衍与福禄平安的祥禽瑞兽。

五、汉字

汉字在漫长的历史发展中逐渐形成了以形表意、以意传情的字体构成，是物象符号化、语言图象化的典范。汉字图形的装饰变化受到传统民间文化观念、审美观念、吉祥观念等多种因素的影响，应用非常广泛。汉字由抽象的符号发展成艺术，其形态抽象多变，呈现出独特的具有东方韵味的装饰性审美特征，其应用手段有抽象化、图案化、书写应用和谐音等方式。

民间艺术中常见的汉字图形有卐字符、回文字、百福、百寿、瓦当字、禽鸟字、福禄寿喜字、花鸟字、蝌蚪字，等等，装饰表现手法丰富多元。其中"福禄寿喜"是民间艺术中应用最为广泛与典型的汉字图形。这些汉字图形既富有理想的审美形式，又富有生活哲理的内涵，题材广泛、形式多样，呈现出一派吉祥喜庆的热烈气氛，是现代设计中兼具理性和感性的极具民族气韵的元素。

图4-6 四季花鸟／清代／半印半绘

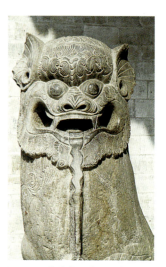

图4-7 李公祠石狮／无锡

六、数字

在民间艺术中，数字作为一种符号，不是以其自身形象作为主体呈现，而是按其数量的多少以隐喻的方式呈现。数字被分为阳数和阴数，奇数为阳、偶数为阴，因此帝王把阳数中最大的九视为最高等。现代人对数字更多以谐音来理解。比如九与久相通，寓意长久；八与发相通；六与路相通，又有六六大顺之意等。

综上所述，这些应用广泛、历史悠久的动植物图案、祥禽瑞兽、汉字、数字等民间艺术中的显性符号，都具有浓郁的象征寓意和约定俗成的含义。民间艺术的传承一方面是一代代之间以口口相传来完成；另一方面是靠千百年来流传下来的图式和符号来传承。保留在民间艺术中的大量图式和组合纹样都可在原始艺术或远古艺术中找到同源同宗的痕迹，保持着人类童年读图时代的鲜活和生动的特点，可称为艺术的活化石。揭开民间艺术表层的吉祥寓意，便会发现其本原在于对子嗣的企盼，对福、禄、寿、喜的追求，对人性和情爱的歌颂，而其终极目的都归结为对生命的礼赞。

第二节 民间艺术的隐性符号

民间艺术从诞生起就不是为艺术而艺术的纯美之作，这些民间艺术常常是一系列社会行为和文化心理的符号表征。在传统社会，人们依靠这些符号化的系统来组织生活，表达情感。民间艺术的符号系统具备指导和教化作用，成为社会生活中不可缺少的组成部分，它不仅帮助人们发展和完善了物质生活，而且使他们得到精神上的慰藉和满足。

芝加哥大学人类学教授萨林斯认为，利用自然所获得的满足以及人们之间的利益关系，都是通过象征性符号系统建构起来的，象征性符号系统具有他们自己的逻辑和内在的结构。对于人类而言，并不存在未经文化建构的纯粹的自然本质、需求、利益等。民间艺术就是萨林斯所说的象征性符号系统，在传统的社会，人们就是通过民间艺术来认知世界、沟通彼此、传授知识的。

民间艺术在发生、发展的过程中无不受到祖先崇拜、地域文化和民间习俗的影响，是渗透着精神内容的传统符号，在发挥装饰功能的同时传达丰富的意义。民间艺术中所体现的趋利避害、求吉纳祥的造型观念，以及丰富的表现手法都遵循着民间艺术独特的观念性、意象性的艺术语言体系，能生动地反映民族文化最本质、最基础的传统内核，使人们喜闻乐见的艺术形式与天真烂漫的精神世界形成巧妙同构。正如潘鲁生先生所言："民艺的科学特性即它那浸润着人类伦理和审美情感的，被各种人文观念光芒所笼罩的，和自然及人类灵性相接近的经验理性却为现代设计艺术提供着

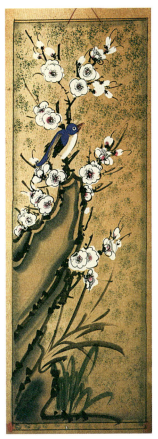

图4-8 四季花鸟／清代／半印半绘

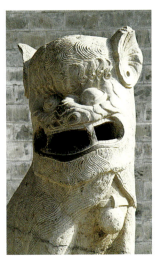

图4-9 李公祠石狮／无锡

有益的启示和人文主义的思想之源。"

民间艺术将特定观念作为表现主题纳入造型活动中，与人们对现实感受的客观事物相联系，其题材、色彩、图案、纹样等都呈程式化、典型化的特点，显示出老百姓在审美选择上的趋同性。相对稳定的形象构成了"观念形"，"观念形"是具有明确象征意义和较高传达效率的视觉符号。

一、集体意识的历史性渗透

民间艺术传承了久远的祖先智慧并蕴含了丰富的传统经验，集中体现了群体意识，具有历时性特征。它通过主体向客体进行历史性的渗透，使那些具有符号象征意义的客观形象逐渐固定为相对稳定的观念载体，确立了主观意识和客观形象之间互为表里的指代关系。后现代主义艺术思潮对文脉的关注和传承也引发了人们对民间艺术现代设计文化价值的重视，民间艺术实质上是一种最质朴、最鲜活的文脉主义艺术。

从形式语言来看，民间艺术在传承文化符号的基础上，经历了从对自然的再现到几何纹样的抽象表现，从夸张变形到符号化的过程。民间美术的创造者们不仅能够直接把自然物象描摹为平面图像，也能够熟练地把视觉经验转化为视觉意象，从此形象联想到彼形象，从彼形象衍生、化合成更多的新形象，从而构成了其独立的、丰富多彩的视觉符号系统。

二、永恒的主题

生存与繁衍是民间艺术最重要的永恒主题（图 4-10 至图 4-12）。围绕着民间的精神信仰和生命主题，形成了一系列约定俗成的民俗活动。从婚丧嫁娶、生老病死到天地万物，从祖先祭祀到丰收祈求、节日祝福等，民间劳动人民在各种古老的民俗活动中，执着地倾注着他们质朴热烈的情感和虔诚的心理寄托，体现了民间文化的主体精神和文化内涵。强大的民间精神信仰和生命意识是民间艺术发展延续的生命内驱力，由此衍生出民间艺术的符号形象，是民间文化与生活艺术中最真实、最鲜活的特征。

民间艺术的很多原型文化有丰富、繁杂的变体和衍生，形式多样，但其内在的文化基因是相对稳定的。例如，中国传统装饰符号的形成基本是在农耕文明下形成的一种文化现象，对于满足当时社会生活的物质和精神需求起到了积极的作用。因此，在农耕文化中，相对稳定的生态环境和信仰习俗的传承与敬畏是约定俗成的。民间艺术在保持其主题的原型结构不变的同时，在叙事方式和表现手法上显示出很大的灵活性。

图 4-10　庆阳鱼枕／鱼身绣蛙

图 4-11　剪纸／榴开百子

图 4-12　剪纸／蛛蛙同体

第五章 民间艺术考察的流程与方法

实地考察是设计院校学生学习民间艺术相关知识所采用的最普遍、也是最有效的方法,而且是开展民间艺术本体研究与设计研究的基础工作和"必修课"。通过生动鲜活的考察,学生了解各民族、各地区的人们在长期的劳动、生产、生活中对美的创造和生活的智慧。考察是为了找寻那些曾大量散布民间但正在逐渐消失的,或已隐退于久远历史中的民间艺术根脉,为探寻其设计创新方法做好准备。

图5-1 平升三级

从考察实践中得来的认识不同于概念中的推论,更不是主观臆想,往往比书本上得来的认识具体、充实得多。实地考察可以提供民间艺术的更多维度与细节,积累最直白、最细腻的情感体验。考察还可使人跳出小我的专业圈子,摒弃狭隘的专业视野,通过将身心投入真实的生活和自然环境,捕捉民间艺术最生动、鲜活的一面。然后,在掌握原始素材的基础上,运用综合、立体的思维挖掘民间艺术的设计价值,为现代设计提供创新线索。

民间艺术考察的主要流程包括:目的界定、路线规划、方法选择、内容梳理、信息呈现等几个方面。

第一节 目的界定

田野考察是获得民间艺术第一手资料的主要途径,也是汲取设计灵感的重要步骤。

考察应尽可能深入生活,通过对鲜活艺术个体及民俗事象的关注,了解人们的思想观念及审美情趣,思考民间艺术在当下改变的历史原因和文化原因,以及人们对民间艺术的现实期待等。唯有深入观察、全面审视、善于联系才能接近民间艺术的本质。田野考察从实证的、个案的或者专题的角度出发,逐渐上升到抽象的、一般的层面,旨在了解审美现象及习俗在当下发生的种种变化,把握质朴、淳厚的民间美学观念的发展脉络,同时从民间艺术中借鉴某些形式特点、处理手法和传统题材,探寻突破民间艺术固有美学范式的设计新路径,使民间艺术研究不仅仅限于静态图式化的呈现,而是与当下设计联系起来,在一定的深度和广度上激发其生命力和创新价值。

第二节　路线规划

中国地域辽阔，民间艺术类型丰富，形式多元并极富感染力。有许多从不同侧面反映中华文化特色的区域性文化圈，比如中原文化、楚汉文化、吴越文化、草原文化、苗藏文化等。在考察之前要根据考察和设计目的，通过查阅、搜索文献、资料全面了解民间艺术的基本特征和分布状况，关注当地的风土人情，拟订恰当的考察路线及计划，初步确立考察对象、考察内容、设计访谈内容，确保能够在考察地获取立体的、丰富的、有价值的一手资讯。考察方案包括：考察地点的设定、民间艺术代表种类及人物目标的设定、接触民间艺术的途径和方式、考察的时间进程、考察的成果形式等。考察路线要有可行性，利于民间艺术资源与创新设计课题的结合。下面以四条考察路线为例做简要说明。

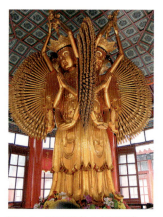

图 5-2　千手观音 / 大相国寺

一、中原线

中原是指以河南省为核心延及黄河中下游的广大地区，这一地区是中华文化的重要源头和核心组成部分。中国历史上先后有 20 多个朝代定都于此，中国八大古都河南省占据一半，包括洛阳、开封、安阳和郑州。中原地区以特殊的地理环境、历史地位和人文精神使中原文化在中国历史上长期居于正统主流地位（图 5-2 至图 5-7）。

图 5-3　大相国寺

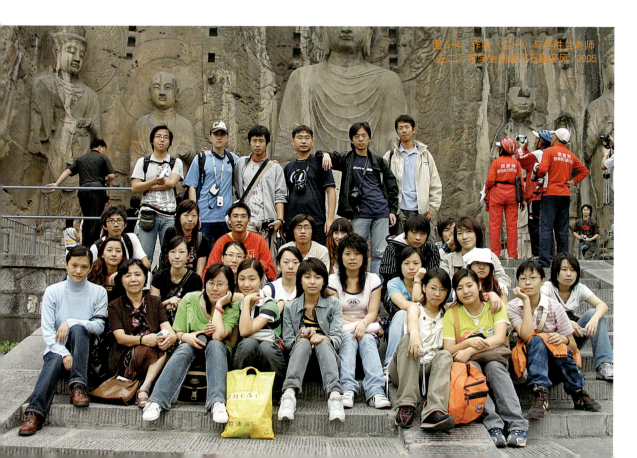

图 5-4　作者（左一）与尹胜兰老师（左二）等学生在龙门石窟采风·2005

中原既是中华文明的主要发祥地，又是中华历史上南北东西文明交流冲突的中心地带，荟萃了全国民间艺术的精华，在中华文明体系中具有发端和母体地位。中原民间艺术的文化内涵及其丰富，具有典范性、兼容性和连续性。质朴、博大的中原民间艺术可为当代设计文化提供宝贵的养分。

图 5-5　麦积山石窟

图 5-6　麦积山石窟

主要线路：郑州—开封—洛阳—天水—凤翔—西安

第一天：无锡—郑州

第二天：郑州—开封，开封博物馆、大相国寺、山陕甘会馆

第三天：开封—朱仙镇，参观木版年画

第四天：郑州，河南博物馆

第五天：郑州—洛阳，龙门石窟

第六天：洛阳白马寺，洛阳—西安

第七天：西安—天水

第八天：天水，麦积山石窟

第九天：天水—凤翔—六营村，凤翔泥塑

第十天：凤翔—西安，碑林博物馆

第十一天：西安，秦始皇陵兵马俑、华清池

第十二天：西安，陕西省历史博物馆

第十三天：西安—无锡

图 5-7　西安碑林博物馆

二、云南线

被誉为"彩云之南"的云南省，位于中国西南的边陲，拥有25个少数民族，是全国少数民族最多的省份。在民族迁徙、经济交往及文化传播的过程中，不同族群的生活习俗和审美意趣经相互影响与融合，形成了混融多样形式，同时具有鲜明西南地域特征的民间艺术。

对于云南的少数民族来说，我们所认为的"艺术"，其实就是他们日常生活中的一个组成部分。歌舞、服饰、建筑、器具构成他们衣、食、住、行的日常生活（图5-8至图5-16）。这些精美的民间艺术品反映了不同民族的传统文化和审美取向。由于独特的地理条件和生活方式，丰富多样的民间艺术在云南少数民族的日常生活中得到较好的保留。

图5-8　自然风光／云南

主要线路：昆明—大理—丽江—中甸—德钦—楚雄

第一天：无锡—昆明

第二天：昆明—大理，云南民族博物馆、大理古城、白族传统民居

第三天：大理—丽江，白沙古镇、东巴博物馆

第四天：丽江，木府

图5-9　藏族民居窗饰／云南

图5-10　作者（左二）与寻胜兰老师（右二）带学生到云南采风

图5-11　扎染坊／云南周城

图5-12　绣品／云南

图5-13　松赞林寺／云南

图 5-14 东巴纸坊／云南

图 5-15 灯饰／云南

第五天：丽江—中甸，途中观长江第一湾，藏民家访

第六天：中甸—德钦，飞来寺、葛丹·东竹林寺

第七天：德钦，梅里雪山、明永冰川

第八天：德钦—中甸，松赞林寺、独客宗古城

第九天：中甸—束河，普达措国家森林公园

第十天：束河—鹤庆，新华银器村、大理周城蜡染、扎染

第十一天：鹤庆—昆明，民族村

第十二天：昆明—无锡

三、甘肃、青海线

甘肃位于黄河上游，因甘州（今张掖）与肃州（今酒泉）而得名。敦煌、拉卜楞寺等盛名之地对民间艺术爱好者具有极大吸引力。有"东方世界艺术博物馆"之称的敦煌位于甘肃省酒泉市，地处甘肃、青海、新疆三地的交会处，也是汉长城边陲玉门关和阳关的所在地。她位于古代中国通往西域、中亚和欧洲的交通要道——丝绸之路上，曾经拥有繁荣的商贸活动。敦煌石窟和敦煌壁画因其辉煌的艺术形象和博大的文化内涵闻名于世。

图 5-16 纳西古乐舞台／云南

被世界誉为"世界藏学府"的拉卜楞寺，位于甘肃省甘南藏族自治州的夏河县，是甘南地区的政教中心，保留有全国最好的藏传佛教教学体系。从建筑到佛像，从古籍到壁画和唐卡，拉卜楞寺都能给观者带来强烈的心灵震撼和丰满的人文体验（图 5-17、图 5-18、图 5-22 至图 5-24）。

主要线路：兰州—夏河—西宁—青海—敦煌—西安

第一天：无锡—兰州

第二天：兰州—夏河，临夏桑科草原

第三天：夏河，拉卜楞寺

第四天：夏河—西宁，塔尔寺

第五天：西宁—青海湖—德令哈，青海湖

第六天：德令哈—敦煌

第七天：敦煌—雅丹，雅丹魔鬼城、玉门关

第八天：敦煌，敦煌莫高窟、鸣沙山、月牙泉

第九天：敦煌，敦煌莫高窟

第十天：敦煌—西安

第十一天：西安，秦始皇陵兵马俑博物馆、碑林博物馆

第十二天：西安—无锡，陕西省历史博物馆、法门寺

图 5-17　拉卜楞寺采风／甘南

图 5-18　拉卜楞寺的信徒／甘南

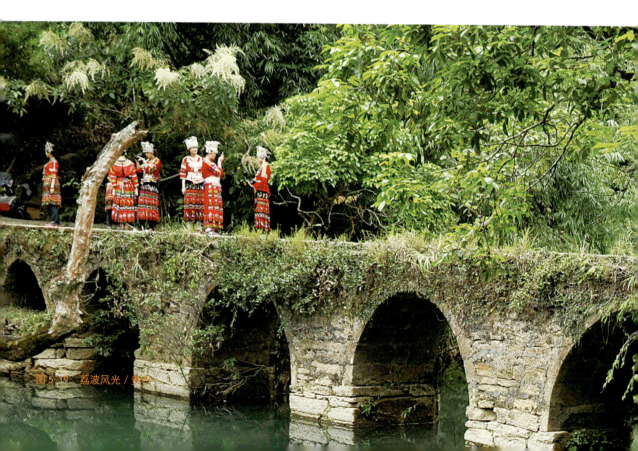

图 5-19　荔波风光／贵州

四、贵州线

此条线路主要围绕着被世界保护乡土文化基金会列为全球十个少数民族文化保护圈之一的黔东南地区为中心展开。这里有着我国最大的苗寨和侗寨,保存了完好的原始生态和民族文化,以及都市人向往的"返璞归真,回归自然"的田园生活。由于唐代发型、宋代服饰、明清建筑、魏晋遗风尚存,黔东南地区被称为"一部活的民族艺术大词典"(图 5-19 至图 5-21)。

图 5-20　千户苗寨采风／贵州

图 5-21　天龙屯堡采风／贵州

主要路线:贵阳—西江—从江—黎平—述洞—荔波—屯堡—六枝—贵阳

第一天:无锡—镇远

第二天:凯里—西江

第三天:西江—榕江,西江千户苗寨

第四天:榕江—从江—肇兴,
　　　　从江:岜沙苗族村、黎平第一侗寨——肇兴侗寨

第五天:肇兴—黎平,堂安侗寨、侗族生态博物馆

第六天:黎平—天生桥—述洞古镇,黎平天生桥、述洞独柱鼓楼

第七天:黎平—荔波,大七孔

第八天:荔波—屯堡,小七孔

第九天：屯堡—六枝梭戛，云峰屯堡古镇、云鹫山、看地戏

第十天：六枝—黄果树瀑布，六枝梭嘎苗寨

第十一天：黄果树—贵阳，黄果树瀑布景区

第十二天：贵阳—无锡

第三节 方法选择

对于民间艺术的考察往往借鉴文化人类学、考古学的基本研究方法，即田野调查法，通过直接观察、资料收集、访谈记录获取较为立体、全面的信息。需要注意的是，民间艺术考察是一种包含主观色彩的软科学，调查对象是有不同思想和思维方式的人，具有个体间的差别，因而不能公式化、程序化地考察，而要综合主、客观视角筛选考察信息，调整考察计划。

相对于书籍资料，身临其境的实地探查更利于把握对象的本质。每到一地，登门造访、访问座谈、收集线索，通过影像、文字、声音记录，推理、考证以及民俗用品采样等手段获得第一手资料（图5-25至图5-28），在调查中需处处留意，善于发现，从表层现象中挖掘深层信息，同时勤于分析和归纳，将这些信息融会贯通，并随时记录对设计创新有益启示。

图5-22 敦煌壁画临品／甘肃

图5-23 敦煌壁画临品／甘肃

图5-24 作者与王安霞老师、朱华老师带学生赴敦煌莫高窟采风／2011

一、动态过程化与静态图式化研究方法并行

民间艺术来自民间，义是民俗活动的载体，所以研究民间艺术可以采用两种不同的方法。一是将民间艺术从民俗活动的主体和发生情境中抽取出来，将它简化为一种相对独立的图式、文本进行研究，即民间艺术作品研究。这是目前常用的静态研究方法。二是将民间艺术与民俗活动主体和发生情境紧密结合，在特定文化语境下全方位动态研究民间艺术，揭示民间艺术与其他文化因子之间的互动关系。

图 5-25　岜沙苗族村民用镰刀剃头 / 贵州

二、专题调研法

专题研究有两层含义，一是研究对象的专题化。如民间年画的题材研究，民间玩具的审美研究，民间戏曲脸谱研究，民间剪纸的风格研究等。二是借助于其他学科进行的专门研究。如民俗学与民间美术的关系研究，民艺的社会学内涵研究，民艺的人文特质和民艺的美学思考等。本课程的民艺专题研究具有跨专业、静态模式和动态模式相结合、信息可视性和交互性较强等特征。

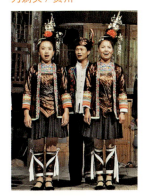

图 5-26　侗族大歌表演 / 贵州肇兴侗寨

三、比较法

比较研究的方法包括对比和类比两种基本形式。作为民间文化或民间生活而存在的民艺，无论在社会构成、艺人分工、艺术样式及风格上，都存在着可比性的对象。从"历史的民艺"、"阶层的民艺"和"文化的民艺"三个方面寻找出民艺和非民艺之对比，是进一步确认民艺本质的差异化研究。民间艺术稚拙朴素，宫廷艺术雍容华贵，文人艺术风雅脱俗，它们之间的比较研究可以使各自的特征更加突显，以使我们能深刻理解不同价值观和审美取向对造物文化的影响。日本民艺学家柳宗悦将民艺与"贵族工艺"和"个人工艺"相对应。比较研究可以解决一些只关注本体难以说清楚的问题，培养学生学会用对比方法来看待问题、系统而整体地分析问题和解决问题的能力。

图 5-27　岜沙苗族少女 / 贵州芭沙苗族村

民间艺术是有别于其他门类的民俗事象和艺术现象的，它既是作品，也是生活过程。例如，对民间刺绣的研究，以往只注重它的造型语言、色彩及题材内涵，而忽视了它是作为荷包的刺绣还是作为服装饰品的刺绣这个最基本的问题。在使用过程中，在民俗活动中，在与人、物、情境发生直接或间接的关系中，它已经不是我们所理解的物态意义上的刺绣，而是民间生活的一部分。只有认识到民间艺术与纯艺术的这种关键区别，才能深刻理解民间艺术的概念、内涵和向现代设计转化的潜在价值。

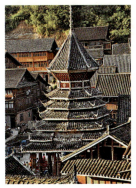

图 5-28　仁义礼智信鼓楼之一 / 贵州肇兴侗寨

四、分类法

分类法是在广泛收集资料的基础上进行有序的分析。民间艺术研究的分类法包括"功能的分类"和"艺术的分类"。

例如,民间玩具不仅仅具有单纯的玩耍功能,还具有儿童娱教、驱邪等功能,具有深层的文化含义。除了审视其相关的文化寓意,还可从美学角度分析民间儿童玩具创作者的审美取向和使用者的审美心态。

民间艺术既具备艺术形态,又具有生活内涵(图5-31)。在研究民间艺术时,不能忽视对其生存土壤的关注。民间艺术是民众生活的组成部分,与人类生存的各个领域紧密联系,涉及精神生活和物质生活的方方面面。例如,用于民间祭礼活动的神像、供品、供具;用于生活起居的家具用品、用于生产劳动的工具;用于游艺活动中的面具、道具及装点环境之年画、窗花,这些都是民间生活的缩影。民间艺术不仅是静止的艺术现象,同时也是生活过程向造物活动的投射。这些过程包括民艺的制造、操作、使用、馈赠、演示。例如,民间祭祀活动中神像(或彩绘、木版印、雕刻、塑作)的应用意义远远超过艺术制作,其艺术形式之所以能广泛流传,首先是由于其具有传播民间信仰的社会功能,其次才是艺术的作用(图5-34)。祭祀民艺中的供品尤重社会功能。一些祭奠祖先神灵的供品,如面塑、糖塑、食品雕刻,甚至是百姓平时食用的食品,只有祭祀礼仪过程中才真正地显现出作为文化载体和生活道具的内涵。如果脱离活动的过程和环境,这些

图5-29 东巴纸坊/云南

图5-30 彝族手工艺人/丽江

图5-31 老汉族/贵州天龙屯堡

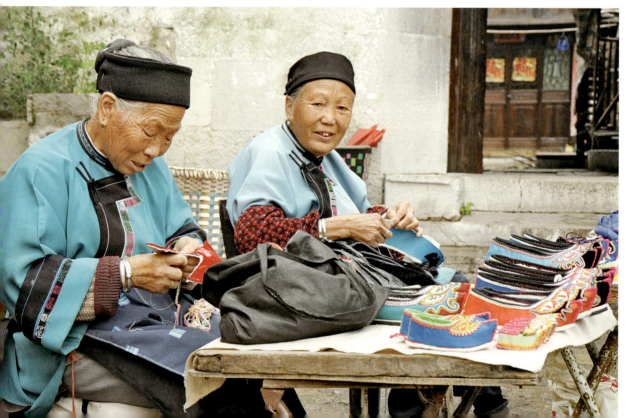

图 5-32　藏族民居 / 云南

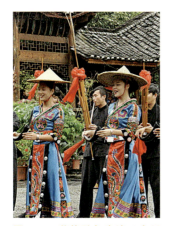

图 5-33　苗族歌舞表演 / 贵州千户苗寨

图 5-34　大鹏鸟图腾 / 丽江纳西族

食品的艺术性和文化性是无法讨论的。也就是说，民俗生活的过程决定着民艺品的文化价值与精神内涵。再如我们祭祀先辈的纸扎，其造型和色彩是另一个世界的写照，它象征着亡者到阴间所享用的富贵之物。只有在隆重仪式中，将纸化为灰烬，才真正体现出纸扎这种民艺载体的完整意义。如果我们的讨论只限于纸扎的形制和外观，关注的只是作为纸扎材料的造型艺术而已，便不是真正意义上的民艺研究。总之，民间艺术是以人为主体的，应该从人的活动、民俗、社会与自然的关系等宏观方面探讨民艺的属性和意义。

民间艺术考察要遵循真实性、科学性、系统性的原则。

通过实地考察，带领学生对当地的民间艺术进行发掘、了解、收集、记录、整理，然后进行分门别类的综合和梳理，进而展开专题研究和比较研究。具体可分成三个步骤实施：一是在调查的基础上进行整理，梳理分类，并写出调查报告；二是在调查所得的第一手资料的基础上，通过书籍、网络拓展第二手资料。可以侧重某个专题，也可以侧重某一地区或类别，依据这些资料进行综合思考，深入分析物与物、物与人、物与社会的关系，寻找规律；三是依据调研资料和分析结果，利用专业的设计语言展开创作，使民间艺术的精髓在设计创新中得以传承。

第四节　内容梳理

费孝通先生说："一件文物或一种制度的功能可以变化，从满足这种需要转去满足另一种需要。"由于语境的转换，民间艺术不再能以其本源的使用功能满足现代生活的需要，但它却能从关切"寻求文化归属感和个性化审美需求"的角度体现自身的文化价值。

一、前期准备内容

在实地考察之前，首先要对所考察区域或对象进行资料收集和分析，理清考察与设计的目的。可先通过书籍、网络等途径充分收集文献及实物资料。包括对考察地区人文资源和自然环境知识的全面梳理，了解调查对象的分布及现存状况，了解其与其他地区同类对象的联系与区别，了解考察地区的风俗习惯。同时，从设计角度关注民间艺术的功能、风格、制作技艺等细节，选择取舍后，针对某一专题进行充分深入的调研。可基于两种基本思路目的明确地展开民艺采风和设计调研：一种是以客观的调研资料决定设计创新的方向；另一种是预设的设计方向引导调研资料的获取。前者先放再收，便于凝练出最有价值的设计素材；后者先收再放，能使信息收集和设计创意的过程趋于统一和理性。

二、考察内容

　　民艺考察包括对民间艺术本体的考察和生成民间艺术的人文生态及地理环境的考察。本体考察包括对民间艺术现象及表现形式的考察、调研、收集及专题研究，它为了解民间艺术的分类、功能、传承以及人文属性提供实据性的参照，为设计实务的展开提供第一手资料。除此以外，还需要追踪对象所在地的环境和背景因素，比如当地的人文历史、地形地貌、风土人情、传统的生活方式以及当地文化从传统向现代变迁的过程等。最后还要与当地民间艺术的传承人、民间艺术家进行访问、座谈等直接交流，参观民间艺术作品的制作过程或观看民间艺术表演，使学生对民间艺术家们的创作思路、创作过程、制作工艺、制作材料及制作技法产生直观的印象。民间艺术的内容和形式在不同历史时期的发展，以及不同地域、不同民族之间的差异都是必要的考察内容。

　　民间艺术至少可以从三个角度去认识它：一、用什么做；二、做成什么；三、做什么用。第一个角度是把它视作一个物化的设计对象，侧重材料和工艺；第二个角度切入功能层面，侧重形态和结构；第三个角度出于对宏观语境的关照，侧重民间艺术与生活、生产及社会活动的关联。

　　民间艺术的考察、分析、研究过程要树立全方位的认识观念，不能把民间艺术当作一个平面化的、静止的、孤立的审美对象来看待，而应该关注到它是一种活态的、生活化的存在。正如张道一先生所说："为生活造福的艺术。"例如，对于皮影，如果只是从静态的角度考量其刀刻线条的金石味道、造型风格以及色彩效果，就会失去皮影艺术的完整性。显然，皮影这类"接地气"的民间艺术形式离不开表演、制作、艺人等一系列动态要素。

　　通过对民间艺术作品的搜集、考察过程的记录、考察报告的撰写，从

图5-35　八马茶业视觉形象设计／Kan and Lau Design Consultant

内容到形式、从材料到制作、从构想到应用、从形态到样式、从风格到审美，使学生初步建立起对民间艺术的系统认知。

第五节　信息呈现

民间艺术是一种特殊的艺术形态，是动态的民俗活动中不可或缺的部分，与发生地的地理环境、风土人情、文化传统和价值观等因素都有密切的关系。面对新旧文化的交融，民间艺术的继承和发展呈现出线索繁多、良莠不齐的现象。为了体现民间艺术的多样性和差异性，考察要采取严谨、科学的态度，要充分利用现有文化遗存，采用图像学、符号学、比较学等方法展开综合研究。要善于对民间艺术考察所获取的信息进行梳理、分析和总结，并以崭新的视角进行表征。在展开设计实践之前，要尽可能客观、准确地把握和呈现其文化要义与形式特征。

另外，还要对考察所得的一手信息进行深度挖掘和适当转换，以发现对设计创新具有实际指导意义的线索（图5-35、图5-36）。如民间艺人

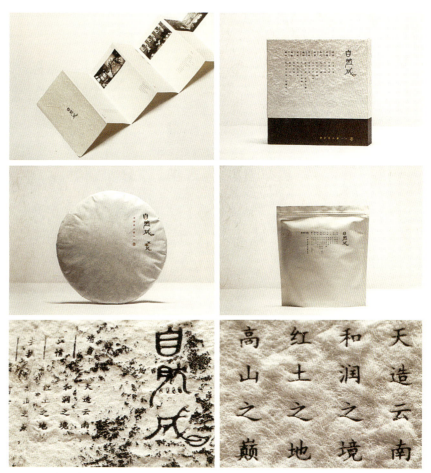

图5-36　自然成茶包装 /JJ. Lee，Meng Yuanhan

的独特悟性与高超技艺、民艺作品蕴含的美的法则和基本格律等。

本课程的教学目标包括：通过田野考察系统地了解民间艺术的文化底蕴与生存样态；清晰呈现和巧妙转换考察报告中的各类信息；将从民间艺术中萃取的灵感用于设计创新。

源远流长的民间艺术应积极面对时代潮流的变革，在满足现实需求的过程中彰显自身价值（图5-37）。本课程的教学理念和设计实践在民间艺术的功能拓展、视觉形式、艺术风格、文化传播、工艺技术、品牌建构等方面多有突破，对民族文化在设计领域的传承作出了大胆而又有益的探索。

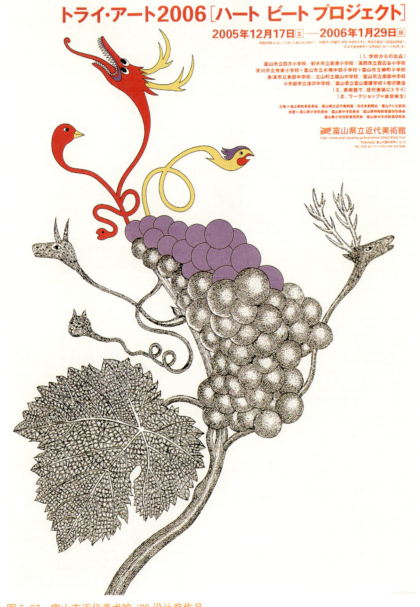

图5-37　富山市近代美术馆/CS设计奖作品

第六章 基于"民艺元素"的创新设计

经历漫长的历史凝练及选择后,我国逐步形成了各具文化内涵及形式特征的民间艺术。通过对民间艺术的造型特征、审美特征和符号特征的梳理和分析发现,民间艺术中所包含的民族传统和视觉文化既有一脉相承的延续性,又不乏丰富多样、与时俱进的创新和发展。它通过不断的继承、扬弃和推陈出新积淀了极其丰富的内容,成为表达"中国意味"的活的形式。民间艺术中的观念、情感、形式、载体为当代设计师提供了充足的文化养分和创意灵感。

传统和现代语境的关照

刘勰在《文心雕龙》中指出"时运交移、质文代变"。诚然,民间艺术在不同的历史时期呈现出不同的艺术风格和审美特性。设计亦是如此,设计是"被裹上了一层文化模式的外衣"。设计文化的生存和发展有其特定的环境和土壤,当一种文化与另一种文化碰撞时会产生交融和变化(图6-1)。从另一个意义上讲,文化的碰撞与融合必然产生一种新的文化形式。面对当下传统设计文化基础已经解体,新的设计文化秩序还未建立的设计背景,我们应该以理性的眼光和现实的态度在传统和现代之间、东方和西方的设计文化之间,寻找使中国现代设计得以发展和崛起的要素和契机。

图6-1 Diana F 青花瓷/Dorophy Tang

要重视产生民间艺术文本的时代语境和社会人文语境，强调艺术与社会、艺术与人文、艺术与时代之间的有机联系，反对那种将艺术作品与社会、与时代孤立出来的思维方式。鲁迅在《论"旧形式的采用"》一文中说："旧形式是采取，必有所删除，既有删除，必有所增益，这结果是新形式的出现，也就是变革。"因此，从一个整体的、系统的、联系的观点来看待民间艺术，并且注重民间艺术所产生的具体历史情境以及与特定历史情境中的诸种因素的互文性。另外要注重当代文化语境，将民间艺术语境的历史性与共时性结合起来（图6-2）。任何阐释都是在特定时代中的心灵对话，是对文本意义的重释。这就意味着，任何对民间艺术的理解和阐释在努力贴近和走入特定的历史语境的同时，也不能忽略和遗忘阐释者自身所处的现代语境。

因此，民间艺术的考察与设计中的"设计"就是通过对民间艺术的表达形式、传统手工艺技艺以及造物理念等层面进行深入分析和思辨，同时结合现代生活方式、现代设计思维以及市场观念重新选择、考量和定位，最终通过设计实践创造出符合现代审美观念和现代消费需求的产品（图6-3）。

把握民间艺术的动态过程化与静态图式化

在传统社会，民间艺术一直与人们的日常生活息息相关，与民俗活动

图6-2　a.m&p.m Chair Set/Dorophy Tang

第六章 基于"民艺元素"的创新设计 59

图 6-3 绣生活
设计：游珑
指导教师：魏洁、崔华春、江明、方如

紧密相连，艺术作品在民俗活动过程中呈现一种婉转流畅的动态美，让人产生巨大的审美愉悦，它不是一种结果和现象，而是在过程中直指人心的审美体验和功用上契合需要的满足，是动态过程化与静态图式化的完美结合。这种体验和满足往往因时间、地点、参与者等文化语境构成要素的不同而发生变化。这种状态在当代社会发生了不可抗拒的变化。传统社会民间艺术的存在打破了艺术与非艺术之间的界限。民间艺术具有实用性、功利性，很多民间艺术品就是日常生活用具，这无疑与纯艺术的标准差距很大。民间艺术所拥有的"动态过程性"与"静态图式化"特征为现代设计将艺术审美融进生活和生产提供了有益启示。

第一节 异质同构与异形同构

同构是一一映射的关系，是由物态相似因素之间形成一种转换。这种转换可以是视觉上的、心理上的，也可以是经验认识上的相似，从而达到一种超越文字的视觉呈现（图6-4）。从抽象的"意"到具象的"形"，再从对"形"的翻译转换到对"意"的释义，通过对概念的联想，找出具有同构关联的形象，再根据视觉要素的传达特性做出相应的形式演绎，最终获得"形意并存"的同构形态。

图6-4 OTETE&ANYO

一、格式塔心理学及异质同构

西方现代美学有一个重要的倾向，就是重新构建艺术本体，用形式解释艺术，但是各个学派的方式方法不同，比如苏珊·朗格是用自然科学的方法，鲁道夫·阿恩海姆则是运用心理学。

在此所说的异质同构为心理学范畴，异质同构是其中的理论核心。格式塔心理学认为，心理现象是人们在意识经验中所显现的整体性或结构性，知觉并不是各种感觉相加之和，人的思维也不是简单的认识综合集结。格式塔心理学认为人们在观察事物的时候是眼脑共同的作用，认知为整体认知，不会从局部开始拼凑整体。可以说，整体大于部分的集结，形式和关系可以形成一种新的整合力场。民间艺术中的诸多作品具有整体意蕴，通过不同时空的图形、色彩等打破时空来完成，形成了大大超出这些形式表象意义的整合力量（图6-5）。

设计的过程也包含着格式塔的异质同构要素，因为只有当设计作品的感召力与受众的完形理解在观看或使用的动态过程中相互调节，达到异质同构时，才能做到成功的设计。

图6-5 cristal吧台／视觉空间形象设计

二、民间艺术中的异质同构

在民间艺术中，我们可以看到诸多的异质同构作品，例如，在民间艺术中有许多作品注重形与形之间的组成方式，打破时空界限，用一种元素的形去嫁接另一种元素，使形与形之间产生冲突与连接，呈现出四季同在、日月同辉等新颖的视觉形态。在民间艺术的诸多作品注重削弱形的合理存在环境，更关注人的内心感受和合理寓意，强调意的存在。它由形式组合引发出人的主观期盼和感受，这种创意方法对于现代设计有很好的借鉴作用。

设计师可以通过异质同构的方法把握作品的整体性、直觉性和诗性，用它开阔设计思路，使作品能借助于丰富的视觉联想和情感体验激发共鸣，提高识别性和传播力，同时体现设计的个性、多样性和趣味性。

在对民间艺术的传承和创新上，我们要善于利用民间艺术约定俗成的形式和意义的关联，结合现代审美特征和精神需求，去引导人们与设计作品交流引发思考和联想，最终在精神上达到契合。

作品的异质同构状态往往比单纯的形更能吸引人的注意力，使人感到耳目一新。应用这一原理可以大胆突破单一的图形样式，在既定形的基础上进行合理、大胆的拆分，甚至可以用一种形去打破另一种形进行嫁接，使各个形式元素产生相近、相反等创新关系，同时也对其意进行异质同构。

阿恩海姆在《艺术与视知觉》中提出，赋予作品主要特征的是初级分离。区域较大的部分不会被分割成区域较小的部分，而艺术家的任务就是对这些分离进行程度和种类上的区分，然后再与要表达的意义相联系。设计师将焦点放到重要的位置，而作品所要表达的意境也就以这些在重要位置的"形"来传达。异质同构中的新形态并不是原形态的简单相加，而是多种元素的巧妙耦合，它不单单是停留在视觉形式层面的变化上，更是要上升到精神层面的象征。许多民间艺术作品正是以异质同构的手法表现其丰富多样的文化象征和活泼浪漫的审美情趣。

将异质同构理论应用到视觉设计中，提示我们在设计前不单单要考虑形的拆分与嫁接，还要关注形的排列顺序与位置，将民间艺术中蕴含的符号象征性的寓意放在关系链的最重要一环，以现代的审美观念传达出来，引发受众的共鸣。在设计中我们可就个别意象由异质同构推广至同质同构，还可再就整体意象拓展到异形同构与同形同构加以呈现（图6-6）。

三、异形同构

异形同构是要寻找与所传达的信息能够产生同构的图形，各不相同的元素都有着独立含义的视觉形式，通过对形的巧妙变化来打破原有的形态，

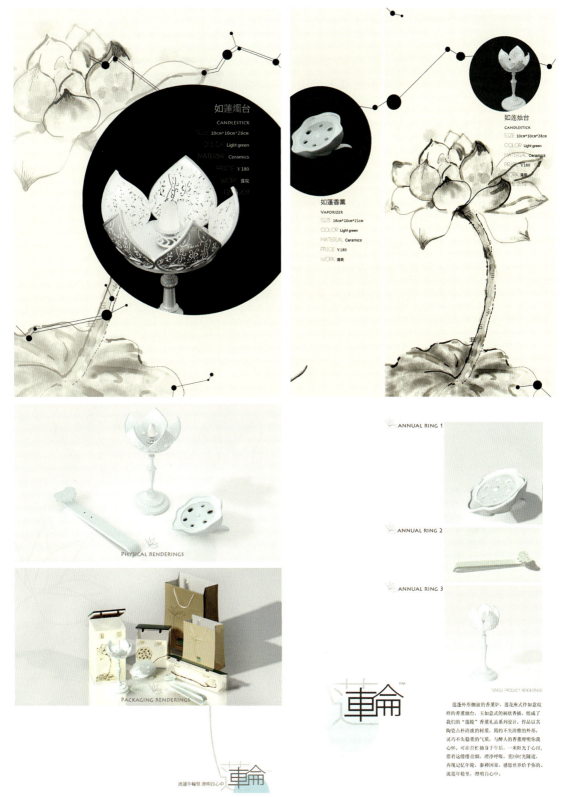

图 6-6 莲轮——禅意香薰设计
设计：王荃
指导教师：崔华春
作品以陶瓷古朴清淡的质感、简约而不失清雅的外形，灵巧不失稳重的气质，以醉人的香薰澄明你我的心怀。在禅意中感受精神按摩，思绪"莲"然欣然。

按一定的规律加以构成、排列与融合，重组成多种新的表现形式，用于表达多种意识形态和内容。"意"与"形"转换的关键是寻找以意转形，以"形"表"意"之间的契合点，即"意"与"形"的同构关系。

"意"和"形"并存是异形同构的基本特质。不同的历史背景、社会阶段，设计形态都在演变。异形同构可以运用民间艺术中的图形、色彩、文字等设计元素，使元素与元素之间相互依赖又相互竞争，形在不断变化的同时衍生了形的意义，从而丰富了整体意义的所在，展现出视觉冲击力和视觉文化表征力。掌握异形同构的表现方式，深入理解蕴含在形式层面之下的内涵和寓意，可以有效传承和创新，挖掘民间艺术的视觉资源。

异形同构理论使艺术设计摆脱了从此物到彼物呆板的直接转变，更注重思考形式的转换及形式所蕴含的深层含义，在对民间艺术的现代化设计转化中，设计者对该理论不断实践和应用，使设计的形式更具有民族性、文化性、独特性和艺术性（图 6-7）。

图 6-7　富山市立近代美术馆／中川化工

第二节 符号的解构与再构建

解构与再构建是一种语用方法，在现代设计中，尤其是在建筑设计中常用来作为设计创作的方法。例如，丹麦设计师伍重设计的悉尼歌剧院就是解构了贝壳、风帆、海鸟等众多事物的基本形而整合形成的作品，作品结构优美、寓意丰富，为解构主义手法的经典之作。解构是对过去存在之物的一种有效思考方式，不是否定过去，而是在过去中寻求演化与再生。解构同时与再构建联系在一起，解构的过程中也蕴含着再构建的动机（图6-8）。

解构首先展开了事物的系统，但它并不击垮系统，实际上解构使系统的各要素展开，具有排列和组合的新的可能性。在一件设计作品的创作过程中，如果你有意识地解构一些符号元素，就意味着在同时建构另外新的系统。在平面设计中，这种经典的案例很多，比如冈特·兰堡的很多作品并不直接使用任何直接关联主题的符号形象，而是解构了我们日常生活中普通事物的形象并进行重构，形成了丰富的符号意象。

图6-8　ADC会员奖／永井一正

解构是对语言的再结构和展现，不消解每个语言的局部意义，而是要通过重新编码的方式将作品每个具体部分生动地再现出来，每个部分都是有意义的，整个作品是一个整合的意义场。解构反映了设计师的设计创作态度和立场。首先解构是对过去的一种批判性阅读，它发生在对过去、传统的解读过程中，设计作品的最终品格直接源于设计师在这个过程中的态度和取舍；同时解构也是对设计师自身的一种反省，它检验和考察设计师对自身的了解、把握传统与过去的能力。

解构并不是对民间艺术形式的摧毁或破坏，而是用分解和离散的力量打破固有的构成疆界，在变革中进行重构，通过对民间艺术形式层面及意义层面的再创造，创造新的定义（图6-9）。在我国从未间断的文化艺术进程中，留存着极为丰富的民间艺术遗产，我们必须深入体会和感受，通过各种现代设计原则来形成我们自主的设计立场和设计文化立场。

对于民间艺术的解构和再构，可以一方面通过新的造型发展传统寓意；另一方面在传统寓意中变革、发展原有图形。民间艺术的形式反映了民间喜闻乐见的视觉系统，图像的象征性语义则代表了民间的精神世界。中国

图6-9 茶伞室/JCD设计奖金奖

利用传统和伞合理性和耐用性的结构及开合原理，制成总重量为6kg便携式的茶室。同时参考了钓鱼竿提高中心点的方法，可在任何地方都能简便地开启。此法可为店铺的分割空间以及受灾时的避难所或体育馆等的简易封闭空间提供有价值的可能性。

的民间艺术大多被人们赋予了丰富的寓意，发掘并展露民间艺术中的这种意义是现代设计创作获得大众认可的有效方法。

民间艺术视觉元素在用于设计时，应充分挖掘与之相关联的吉祥寓意要素进行创意构思，把一些繁杂细腻的元素，根据图形寓意予以形式构成的简化，通过材料的变更、手法的转换、观念的更迭等手段，让其成为设计新的创意点和启示点（图6-10）。使民间艺术的视觉元素浑然天成地融入当代设计。比如民间艺术中的喜相逢、太极图等图式都是现代平面设计形式表现的母本，蕴含着大量现代设计创作可借鉴的造型方法和形式法则。设计师通过对民间艺术元素的变革重构，使外在特征和内在精神找到一个合理的连接纽带，将民间艺术中所蕴含的寓意以符合现代审美的方式恰到好处地传递出来。

在现代设计中注入具有传统精神审美和精神蕴涵的民间艺术元素，是建立具有中国风格设计的有效方法，它与时代以及传统审美相融相生，创造出既符合时代特点又具有文化底蕴的设计形式。在设计领域，西方设计文化潜移默化地渗入会使民间艺术的观念及形式在结构等方面以重组的新形式出现，西方设计文化与民间艺术元素结合的设计不单纯采用借鉴、混合、嫁接等方式，而是采用建立在现代主义设计构建基础之上的思维形式，对传统文化理念进行创新演绎。民间艺术解构与重构所得到的形式可使地域文化通过创造性的要素组合获得新生。

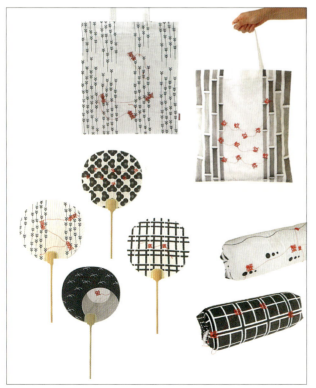
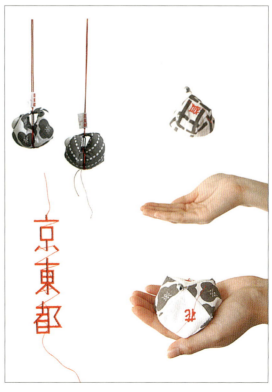

图6-10　京东都

第三节 技艺的传承与再生

英国人类学家马林诺夫斯基认为,"器物和习惯形成了文化的两大方面——物质的和精神的。器物和习惯是不能缺一的,它们是相辅相成及相互决定的"。从文化遗产的角度来说,精神文化的内容决定了物质文化的生产和构成,民间手工艺是民族传统文化的重要载体,也是文化得以传承的重要工具,手工艺的特点形成了物质文化形态的民族特征。

一、民间手工艺的传承和再生的两种形式

在民间艺术中,从器物到服装,从生活用品到住宅,几乎所有的内容都是手工艺造就的,有着自己独特而完整的文化系统。中国传统民间手工艺的传承主要有两种形式:一是家庭内传承,二是行业内传承。手工艺具有重经验、重体悟、重情感、重灵性的特征,较适合于个体性传承方式,应充分尊重手工艺传承的具体特性。

设计总是解决问题,传递价值观。技艺是实现此目的的一个重要支撑环节。在当今设计手段多元化,专业边界不断扩展和模糊的形势下,对于民间艺术技艺的挖掘和再利用,是对民间艺术手工艺产业链的根本转变,

图 6-11　成语新剪
设计:刘金晶
指导教师:崔华春
以成语为现代图形的发想点,结合传统剪纸的形式特征,现代图形的创新方法进行有益的尝试和创新。

它把民间艺术传统手工艺属性中的民间概念与当代时尚概念相融合,既是对传统的民间艺术发展危机的一种解决尝试,同时也给当代设计与民族精神文化的结合带来了契机。

民间艺术在技艺的传承和再生主要从以下两个方面来进行:一方面,运用传统的工艺技法保持传统的造物理念和形式主题,以传统继承好传统,使我们的民族手工艺得以完美地传承延续。另一方面,在传承的基础上进行创新与再生设计,通过创新与再设计在造物理念、时代审美、功能和技术材料、工艺创新上与时代同步(图6-11)。

对于传统民间艺术所包含的传统工艺、形式等层面的当代再生,要紧紧把握消费者对于传统民间艺术的情感依托,同时关照当代审美和消费心理的把握和追求。传承与再生是对传统民间艺术在当下社会语境的重新解读,其艺术性、情感性和日用性是再设计进行思考的重要因素。它既反映了消费者对传统和民族文化的心理需求,具有强烈的文化和情感、情趣的追求,同时也要顺应当代的生活方式即设计审美的需求,在传统工艺美学中融入当代设计的变化,具体反映在造型、材料、功能以及造物理念再设计等方面上。

对民间艺术传承与再生所形成的设计作品融合了传统手工艺人与当代设计师的设计思想理念以及制作工艺的创新,体现出弥足珍贵的人文情怀

手眼通天

"孔明手眼通天,吾不如也。"
——《三国演义》

七嘴八舌

"众人正跑得有兴头上,忽然钱公子拦住,便七嘴八舌的乱嚷。"
——《好逑传》

百闻不如一见

"百闻不如一见,兵难遥度,臣愿驰至金城,图上方略。"
——《汉书 赵充国传》

和个性化的工艺风格,它充分体现了地域特征、手工艺人的内在品格以及传统的文化气息,是生活、艺术、个性、时尚的集合体,是传统文化和现代设计基于文化认同的延续发展。

二、手工艺人+现代设计思想结合,建立手脑有效的连接

将具有很高的技艺但停留在传统的审美观、构思方式的手工艺人与现代设计的思想融会贯通,建立手脑之间有效的连接,传承传统工艺的精神

图 6-12 捆绑的纳豆

图 6-13 韩式炉边餐厅

图 6-14 竹炭包装

和文化属性,将形式等层面放在现代生活中重置,通过对手工艺新的演绎,运用传统的工艺描述当代设计和生活之间的关系,将流传几千年的精湛手工艺中所体现的情感和时间的重要因素传承下来,融入现代和未来的生活中,实现文化的回归,重塑经典、精致的东方生活方式(图6-12至图6-15)。精湛的手工艺在历史的长河中薪火相传,是机器生产无法替代的,这种手工艺打造的工艺不仅以产品的工艺作为卖点,更是现代设计文化的个性化消费传播。

设计创新如何介入到传统非物质文化的保护和传承中,早已成为举世关注的大课题。比如日本的"一村一品"计划,CUMULUS(国际艺术、设计与媒体院校联盟)倡导的设计中对非物质文化的重视和可持续的设计理念;2008年的《2008京都设计宣言》也把对地域文化、民族传统文化的重视提高到全球共识的层面。

美国著名人类学家弗朗兹·博厄斯在《原始艺术》一书中说道:"无论哪一种工艺,其技术和艺术的发展均存在着密切的联系,技术达到一定的程度后,装饰艺术就随之而发展。艺术品的生产与技术的发展是分不开的,人们精通了某种技术以后即可以成为艺术家。"

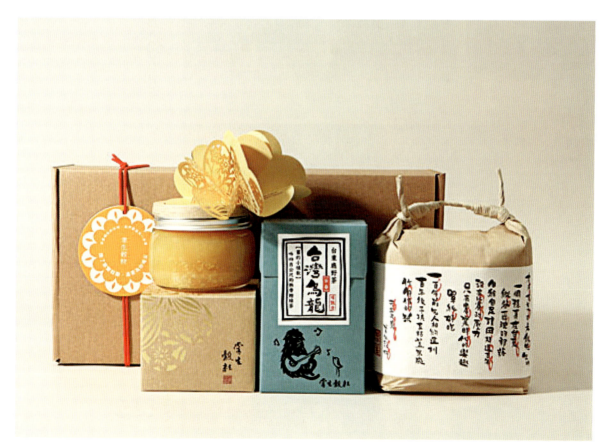

图6-15 掌生谷粒系列包装 / 台湾 / 2012年红点奖

第四节　色彩的抽象与提炼

若说造型是设计作品的筋骨，那么色彩就是设计作品的血肉，它也是整体造型中及其重要的部分。每一个国家、民族都有自己独特的色彩审美观念与装饰风格，从而形成了丰富多样的设色规律。民间艺术色彩是一个庞大的色彩体系，表达了特定的观念，反映了民族艺术的传统习俗及审美观念的延续和发展，它的色彩情调与传统文化观念相重合，深受民众生活的制约，同时又与百姓的生活态度、价值标准、审美情趣相一致，有着天生的民族亲和力。

民间艺术多是以历史性和集体性的创造而出现的，用色讲究视觉意味和视觉美感，重视色彩的心理效果，重视色彩的象征寓意性，是一种文化

图 6-16　木雕／云南丽江

图 6-17　大米包装

图 6-18　东巴纸坊之灯具／云南丽江

的视觉载体,具有强烈的生命力(图6-18)。因此,民间艺术往往都带有鲜明的地方特色,要真正了解其内涵,参透其深意,就必须通过外表的形与色,洞察它所表达的人民群众的心态和习俗,综合考虑它和其他艺术的关系。

一、五行观的色彩体系

民间艺术是以"五行观"为基础的色彩体系,以"红、蓝、白、黑、黄"五色为正色。该色彩体系,多用原色和强烈的色彩对比,注重固有色和对比色的运用,这个色彩体系具有浓郁的装饰性和强烈的生命张力,是与中华民族的欣赏习惯相适应的。

五色的形成直接体现了中国人宇宙观的五行运化观,五行(包括五色)成了中国古代哲学思想体系中的一部分,李泽厚先生在《中国古代思想史论》一书中指出"五行的起源看来很早,卜辞中有五方(东、南、西、北、中)观念和五臣字句;传说殷商之际的《洪范·九畴》中有五材(水、火、金、木、土)的规定,到春秋时,五味(酸、苦、甘、辛、咸)、五色(青、赤、黄、白、黑)、五声(角、徵、宫、商、羽)以及五则(天、地、民、时、神)、五星、五神等已经普遍流行。人们已经开始以五为数,把各种天文、地理、历算、气候、形体、生死、等级、官制、服饰等,种种天上人间所接触到、观察到、经验到的,并扩而充之到不能接触、不能观察、不能经验到的对象,以及社会、政治、生活、个体生命的理想与现实,统统纳入一个齐整的图式中"。可见,五行之中的五色结构也一样具有确定的自我运用和自我调节的内在功能,以整个宇宙的大象来说明色彩象征是中国远古象征色彩的特征,这

图6-19 DAO CHA/PEGA D&E

种内在本质与外在宇宙照应的关系应用是中国色彩象征得以长久存在的原因之一，是中国色彩观念及审美模式建立的理论基础（图6-21）。

二、程式化的色彩结构

当下，尽管人们的观念在改变，但人们骨子里的用色习惯、审美倾向和色彩情感一直都受五色和五行观的影响。这在与人们日常生活紧密联系、直接体现民族特色的民间艺术中更有着明显反映。如戏曲脸谱中将色彩作为性格品质与身份的象征。形成了"红色忠勇，白色奸，黑为刚直，灰勇敢；黄色猛烈，草莽蓝；绿是侠野，粉老年；金银二色色泽亮，专画妖魔鬼神判"的用色传统。又如在年画中，艺人们成年累月从创作实践中总结出了许多色彩口诀。"软靠硬，色不愣"；"黑靠紫，臭狗屎"；"红靠黄，亮晃晃"；"粉

图6-20　溯贵饰品设计／苏兰兰／指导：崔华春

青绿，人品细"；"要想俏，带点孝"；"要想精，加点青"；"文相软，武相硬"；"女红、妇黄、寡青、老褐"；"红忌紫、紫怕黑、黄喜绿、绿爱红"等。当人们对色彩的理解和应用，更多地用客观经验代替了主观感觉，将视觉经验凝练成口诀时，显示出民间色彩结构的程式化倾向，显示出民间色彩格局的稳定性。

在现代设计的各种要素中，色彩是最具视觉冲击力和感染力的要素之一，是造型艺术的重要组成部分，同时，色彩是设计中表情达意的有力手段，也是一种文化，它的创造性决定了它的生命力，而这种创造性的价值体现在与传统的对比上。民间艺术中的积极因素与现代的色彩文化特征相结合，成为创造新生活的设计依据，通过最本质、最亲和的色彩语言来传递视觉设计的语境。

图 6-21　敦煌宣传品形象设计／于玺／指导：崔华春

三、民间艺术色彩的装饰性与诱目性

民间色彩鲜明强烈、热情奔放、明快大方、大胆夸张，采用色相的对比取得了饱满的色彩和视觉心理效果，极力显示对比色特有的张力和夸张性，具有很强的装饰性和诱目性。对民间艺术中的色彩体系进行探索和总结，传承其装饰的设色方法，应用到现代设计中，使其浓淡相宜，雅俗共赏，是设计创意不竭的源泉（图6-22）。要使民间艺术展现新时代的面貌，除了在外形上突出时代感，在色彩上也要勇于放弃和突破，用现代的审美观面对民间艺术，吸收其思想和观念，结合信息时代的高科技手段，创造新的表现形式，融会贯通，赋予其更加理想、符合时代精神的色彩表达，推陈出新构筑既有传统人文情怀又有现代审美特征的色彩体系。

图6-22 小熊小小熊插画设计 / 林森

第七章　研究课题

俞大纲先生曾说道:"传统好比人的头颅,现代犹如人的双足。在时代的递变中,忽然演变出传统与现代割裂、头脚分离的奇异局面,文化工作者应有为此断裂做"肚腹"的担当,使现代中国人能衔接传统与现代,全身而行。"

民间艺术考察与设计课程以民间艺术为依托,以现代设计为载体,强调衔接古今,融汇中西。我们期望以此课为契机,使学生深刻感受充满地域文化、生活智慧和审美情趣的民间艺术,激发其对民族艺术和传统文化的热爱,并且适应当今信息化社会的生活、文化、消费、传播和产业领域的深刻变化,在民间艺术的肥沃土壤中孕育出新的设计灵感。

民间艺术考察与设计课程以理论基础、考察感知、设计创新三大板块构成本课程体系,强调传统与现代的对话与相容,强调将本国民间艺术放

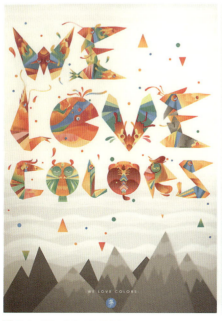
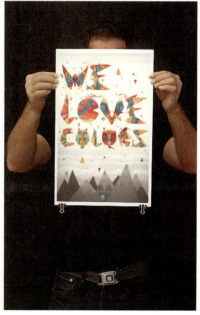

图 7-1　WE LOVE COLORS/Iqbal Hakim Boo

入国际视野中进行考察。通过实地考察,亲身感知的那些具有深厚历史积淀和广泛文化认同的民间"活态艺术";通过理论学习,深切感悟民间艺术的文化基因、视觉符号和载体特征;通过专题研究及设计实践,尝试契合现代生活方式和审美情趣的民间艺术的传承与创新。通过潜心挖掘与创新式的传承,民间艺术在现代设计中的价值随着课程的深入逐步彰显。

本课程提出的对民间艺术的传承和创新贯穿于形式层面和精神层面,包括"与时代的融合"、"对材料的关注"和"对工艺的探究"。课程设置了以下六个关键环节,使学生从继承到创新、从形式到内容、从物质到精神层层递进,理论联系实践地探究民间艺术在现代语境中的价值再生途径和创新设计方法。

课题一:一脉相承——以继承传统为立足点
课题二:说文解字——依托文字的形式创新
课题三:应物象形——依托图形的形式创新
课题四:材美工巧——物质层面的产品价值
课题五:穿越时空——以当下创新为立足点
课题六:理念萃取——精神层面的品牌价值

图 7-2 TOM DIXON

图 7-3 文字设计 / 叶浅克己

课题一：一脉相承——以继承传统为立足点

课题目的：
　　通过对民间艺术品的细致观察和深入分析，对其传统工艺及经典形式进行模仿和创新。

课题说明：
　　民间艺术在物态层面的传承主要体现于两个方面：
　　一是在对于传统工艺的继承与创新；二是对于既定形式的继承与创新。可以直接将民间艺术的经典工艺和形式结构用于现代设计。此类设计作品对民俗或传统寓意的表达较为直接。

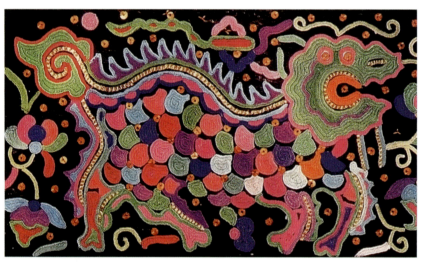

图 7-4　苗绣

图 7-5　苗绣

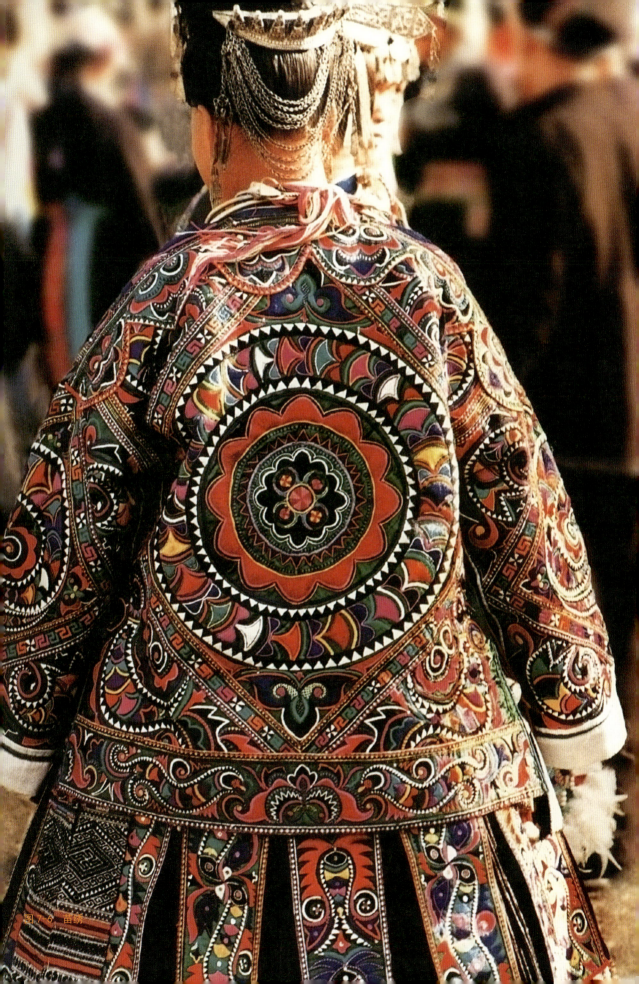

图7-6 苗绣

逐日人物设定

设计／刘安哲

指导教师／魏洁、崔华春、江明、方如

"逐日"是该生去云南考察课程设计作品的深化和延续。该设计将富有时尚感的现代插图元素、中国风格的元素、中国传统的神话传说与故事结合,通过角色设定、场景设定、宠物设定、自己为主题曲填词、演唱等一系列环节充满热情地进行了大胆而有益的尝试,在当代设计语境下对传统与现代的融合进行了独到的诠释,富有创新精神。该生对中国传统文化和艺术一贯钟爱,平时就给予了高度的关注和积累,在整个设计过程中充满着创作的激情和感动(图 7-7-1 至图 7-7-7)。

图 7-7-1　逐日场景设计

图 7-7-2　逐日主体形象设计

图7-7-3 逐日人物"戬易"设定

图7-7-4 逐日人物"迟禁"设定

图7-7-5 逐日人物"羲和"设定

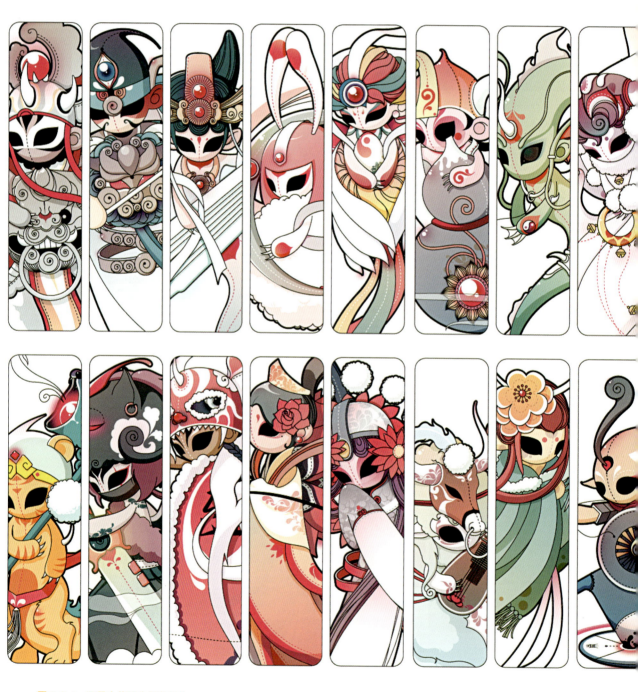

图 7-7-6　逐日人物设定局部集合

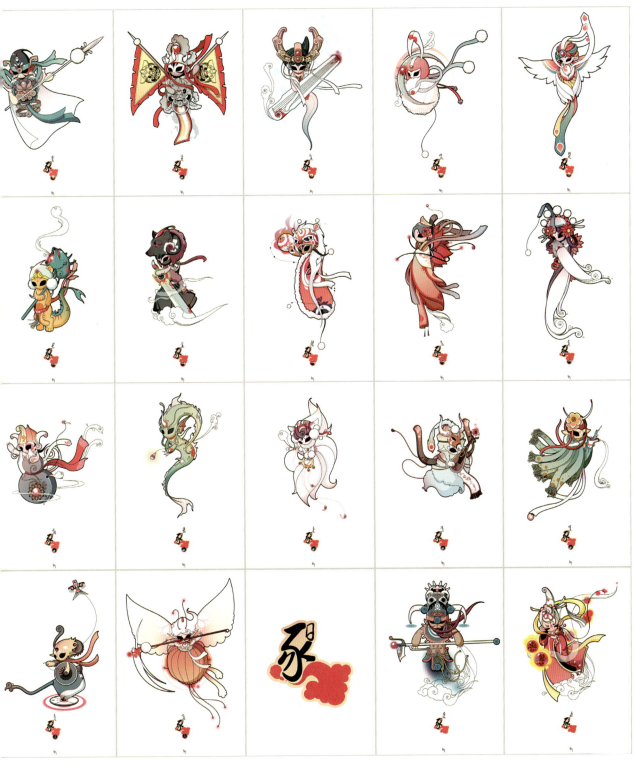

图 7-7-7　逐日人物及宠物设定

梦吧——视觉空间设计

设计／郝佳　李小菁
指导教师／崔华春

　　设计灵感源于云南少数民族的自然神崇拜。"梦吧"针对需要释放情绪交流梦境故事的人，分为施梦、拾梦、释梦三个不同功能的空间，受启示于彝、佤、壮、白等少数民族服饰中斑斓的色彩及丰富的图案形式，赋予其梦幻、时尚风格，给人以心灵的慰藉（图 7-8-1 至图 7-8-3）。

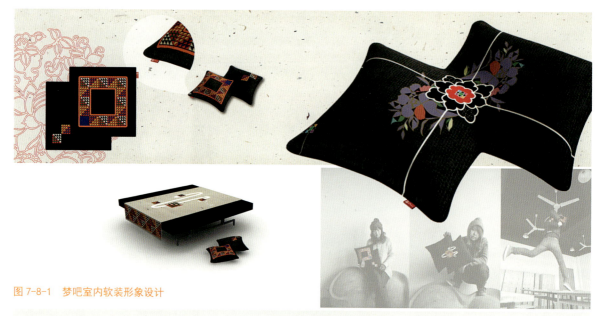

图 7-8-1　梦吧室内软装形象设计

图 7-8-2　梦吧品牌形象设计

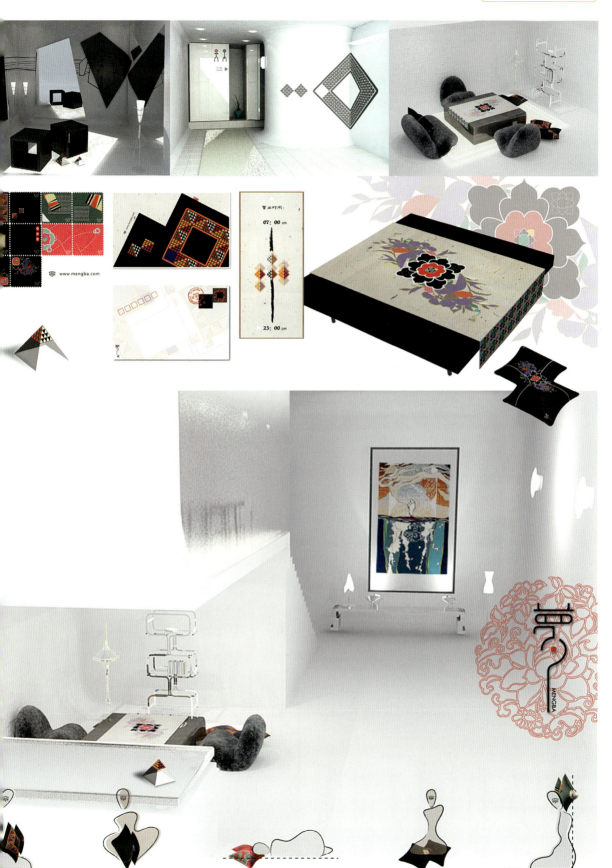

图 7-8-3 梦吧视觉空间形象设计

贵州节日插画设计

设计／瞿洁云

指导教师／崔华春

　　该设计源自贵州采风，以千户的长裙苗、六枝梭嘎特区的长角苗、黔东南雷山的芦笙手为主要形象展开角色设定，同时以苗族的几大节日进行插画设计。牯藏节为苗族最古老神奇的节日、芦笙会是男女青年择偶的吉日、苗年是苗族祭奠先人和庆贺丰收的传统节日。色彩浓郁、线条优美、形象突出，将民族风格和现代审美进行了有效的融合（图 7-9-1 至图 7-9-4）。

图 7-9-1　贵州节日之芦笙节

图 7-9-2　贵州节日之牯藏节

图 7-9-3　贵州节日之苗年

图 7-9-4 贵州节日之苗年

课题二：说文解字——依托文字的形式创新

课题目的：

在充分了解民间艺术的功能语境和文化语境的基础上，梳理其文字元素的形式及构成法则，寻求其与现代设计的共通点，经过转化实现字形的再造与应用拓展。

课题说明：

民间艺术中有大量基于文字的表现形式。在民族风格的视觉表达中，汉字的价值丝毫不逊色于图形。民间艺术中的文字元素能当作本土设计语言和传统文化符号使用。民间艺术语言启发下的文字的解构、残缺、合成、互动等形式赋予现代设计丰富的文化意蕴。

图 7-10 Hat-Trick's illuminated letters tell a London story

图 7-11　自然的事物

东巴风格的创意汉字设计

设计／隋琳

指导教师／崔华春

此设计源自云南采风,东巴文是纳西族的一种原始图画象形文字,主要为东巴教徒传授使用,书写东巴经文,故称东巴文。东巴文见木画木、见石画石,线条流畅、笔法简练、色彩鲜艳,被称为"活化石"。本设计提取东巴文和东巴画的形式特征及色彩,以纳西族闯世界的史诗《崇般图》(又称《创世纪》)为设计内容,利用图画结体、藉口共生的方法将东巴文与现代汉字进行结合,进行了大胆的尝试和创新(图 7-12-1 至图 7-12-3)。

图 7-12-1 东巴风格创意汉字设计

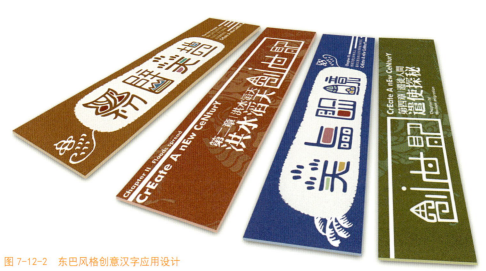

图 7-12-2 东巴风格创意汉字应用设计

图 7-12-3　东巴风格创意汉字应用设计

创意文字设计

指导教师 ／ 崔华春

 汉字集视觉形式与文化蕴含于一体，在平面设计中具有非常重要的地位，是最具个性和活力的设计元素之一。一方面，它可以作为平面设计的一部分存在；另一方面，它又可以成为独立的艺术个体存在。在这里，我们可以看到同学们突破传统模式、改变传统观念的有益尝试（图 7-13-1 至图 7-13-6）。

图 7-13-1　花好月圆／徐航　　图 7-13-2　娘亲／梁绮棋

图 7-13-3　秋风词／郝梦晨

图 7-13-4　雀／温馨

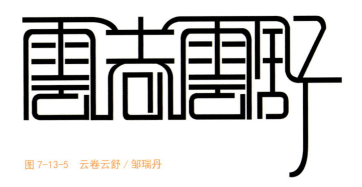

图 7-13-5　云卷云舒 / 邹瑞丹

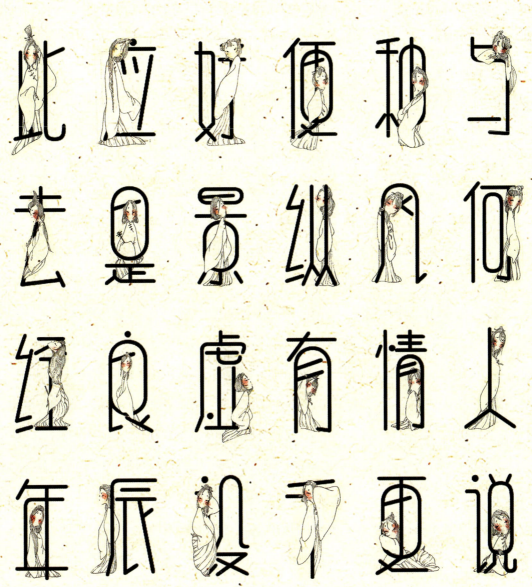

图 7-13-6　柳永《雨霖铃》/ 温馨

课题三：应物象形——依托图形的形式创新

课题目的：

民间艺术的图形语言象征性、装饰性、传达性极强。通过对传统图形的再创造，将民间艺术的视觉语言渗透到现代设计中。

课题说明：

依托民间艺术的图形创新并非对本土元素的简单再现，而是需要运用现代创意思维和设计方法，利用民族图形的文化理念营造全新的意境，传达丰富的信息。这一阶段的教学需引导学生向信息设计、产品设计、环境设计等领域作多维度、全方位的物态图形拓展，并使民族艺术的图形创新顺应各种载体形式体现出时代特征。

图 7-14　ADC 题名奖／白马村

100年後にも、スキーといえば白馬村です。

白馬村

続きはウェブで。
www.vill.hakuba.nagano.jp/
「白馬村の冬」をくわしくご紹介しています。

「日本スキー発祥100周年」で例年以上に賑わう白馬村の盛り上がりが、ゲレンデの外へ広がりはじめています。その代表がスノーシューやクロスカントリースキーで楽しむ雪山散策。パウダースノーでキラキラ輝くフィールドを、野ウサギのように自由に歩く喜び。あらゆる音が雪に吸い込まれる真の静寂。驚くほどの感動が、きょうもあなたを待っています。白馬村には専用コースが多数整備されているうえにプロの山岳ガイド「山案内人」が150人も勢揃い。はじめてでも安心して楽しめます。詳しくは「白馬村観光局」で検索してください。

创意图形设计

指导教师／崔华春

在视觉传达领域中，大量的设计是运用图形来传递有效信息的。独具匠心的图形是视觉意象融汇的产物，不仅可以吸引观者的注意力，而且可以有效地传递信息，与观者产生互动或共鸣（图7-15-1至图7-15-4）。

图7-15-1 "荷"——空间篇／王一森

图7-15-2 "大自然的对话"之一／陈洁莹

图7-15-3 "荷"——同构篇／王一森

图 7-15-4 "大自然的对话"之二／杜丰唯

沐日偶——云南民族元素玩偶设计

设计／聂铮　王童谣
指导教师／魏洁、崔华春、江明、方如

　　沐日：指休假日；卡通形象以单纯、简洁的几何形象为基本型。此设计以云南采风中对于自然、生活的感受为主，从视传的角度出发力求跨越限制，突破常规去涉足新的设计领域。用富有生命力的设计让人们在视觉的享受和愉悦中了解云南的 25 个少数民族（图 7–16）。

图 7-16 "沐日偶"云南少数民族玩偶及平面设计

第七章 研究课题 101

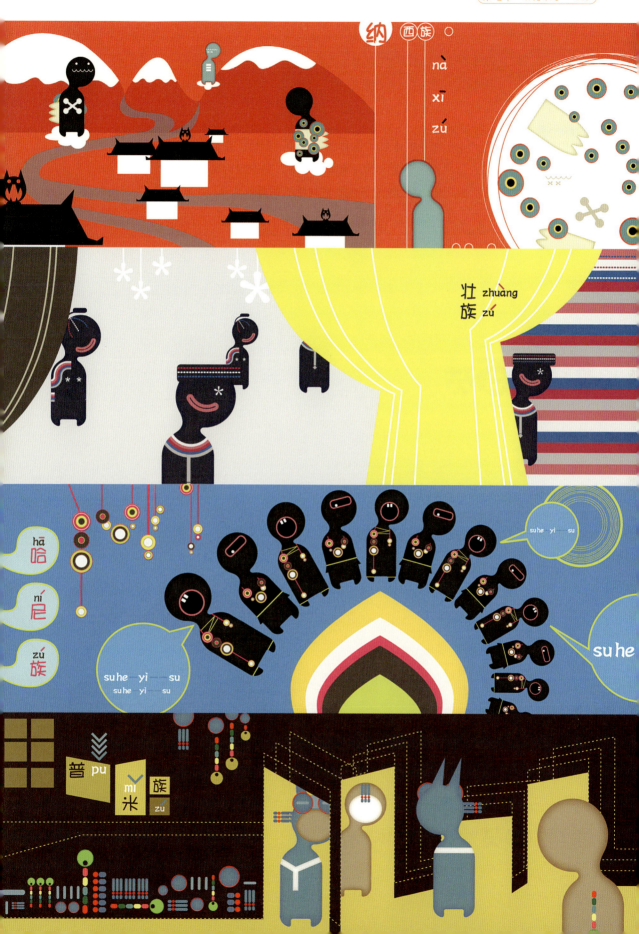

甜家百货形象设计

设计／苏珊珊

指导教师／崔华春

　　设计灵感源自贵州少数民族的人物形象和绣品，通过概括、提炼、夸张等手法塑造了甜家百货现代三口之家的甜蜜温馨形象。整个设计融传统和现代于一体，图形精练简洁，色彩醒目单纯，富有生活情趣（图7-17-1至图7-17-6）。

图 7-17-1　甜家百货标志设计

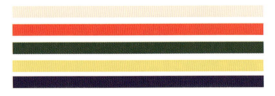

图 7-17-2　甜家百货色彩

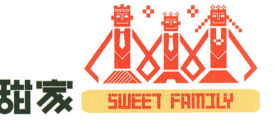

图 7-17-3　甜家百货标准组合

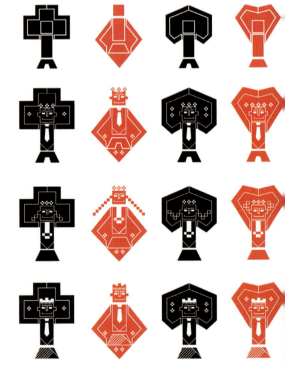

图 7-17-4　甜家百货辅助图形

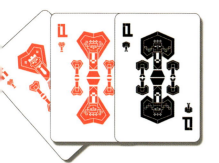

图 7-17-5　甜家百货礼品设计

图 7-17-6　甜家百货辅助图形延展设计

蝶戏——贵州文化形象设计

设计／杨心蕾　周艳婷

指导教师／崔华春

"蝶戏"以儿童为受众主体，品牌名称源于贵州蝴蝶妈妈的传说。主体卡通形象以贵州美妙的传说为创作蓝本，用现代手法融合古秀文雅、色彩丰富的苗绣，诠释贵州文化，让孩子在轻快愉悦的氛围中认知贵州的自然风土和民俗文化（图 7-18-1 至图 7-18-5）。

图 7-18-1 "蝶戏"标志设计

图 7-18-2 "蝶戏"动物形象设计

图 7-18-3 "蝶戏"宣传海报之一

图 7-18-4 "蝶戏"宣传海报之二

图 7-18-5 "蝶戏"宣传海报之三

悟品品牌视觉形象设计

设计／张利加

指导教师／崔华春

"悟"为感悟、觉悟；"品"为品味、物品。西北之行让设计者意犹未尽，特别是身处大漠的敦煌莫高窟，给人以神圣、神秘之感。敦煌的壁画和彩塑艺术超越了永恒，其丰富的色彩和形式足以让每个人的心灵为之震撼，敦煌所体现出的时光痕迹更能让我们体悟生活和生命。悟品注重营造轻松氛围，提供细节体验。悟品是现代的，也是传统的；是简洁的，也是细节的（图7-19-1至图7-19-3）。

图 7-19-1 "悟品"产品设计

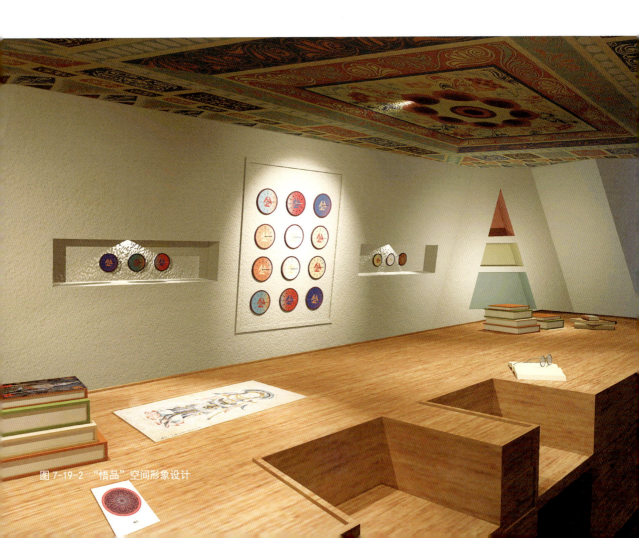

图 7-19-2 "悟品"空间形象设计

第七章 研究课题　109

recite

設計說明

三隻兔子朵連在一起，在任何一個方向奔跑都彼此接觸聯繫著對方，加又永遠追不到對方，帶給我們無限思索奔跑不停強調了時間、空間感。三隻兔的循環奔跑不停四感，當分針一定繞母倾時候就像在念誦一樣，我們的心口然而然靜靜下來……

图 7-19-3 "悟品"宣传品设计

课题四：材美工巧——物质层面的产品价值

课题目的：

《考工记》中明确提出了注重内在统一、与自然相融合的设计思想："天有时，地有气，材有美，工有巧，合此四者，然后可以为良"，即顺应天时、适应地气、巧用材料、适宜工艺就可以产生好的设计。民间艺术中浑然天成、因势就成的美学思想以及混沌朴质的美感与材料运用有着密切的关系。

课题说明：

材料是设计的物质载体。"材美"指材质具备优良的性能和使人愉悦的观感；"工巧"是指制作技艺的高明。多数民间艺术作品是以"致用"为目的而制作的，其审美与生活、生产是紧密结合的。要引导学生了解各种民艺器物的材料特性和工匠的劳作过程，树立"功能、材料、技术、形式高度统一"的审美观和设计观。

图 7-20　云肩

第七章 研究课题　111

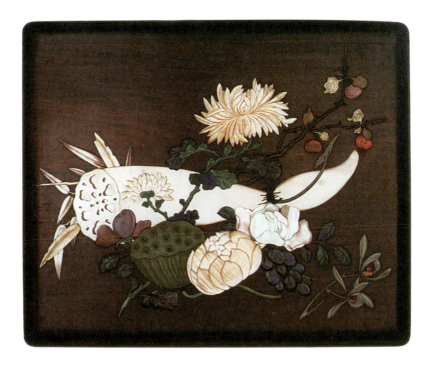

图 7-21　紫檀木百宝嵌莲藕纹拜匣／清代

夏河玩具形象设计

设计／关潇岚

指导教师／崔华春

夏河品牌源自甘肃夏河,有"世界藏学府"的拉卜楞寺就坐落在夏河,气息淳朴。本设计图形源自藏传佛教的八瑞相(金鱼、宝伞、宝瓶、妙莲、白螺、胜利幢、金轮、吉祥结)、八瑞物(酸奶、长寿茅草、报警、黄丹、木瓜、右旋白螺、朱砂、介子)、藏民、双鹿听经、牦牛、塔、面具等,以红黄蓝为主色,开发成积木形式,可以组成自己喜欢的立体吉祥图形(图7-22-1至图7-22-3)。

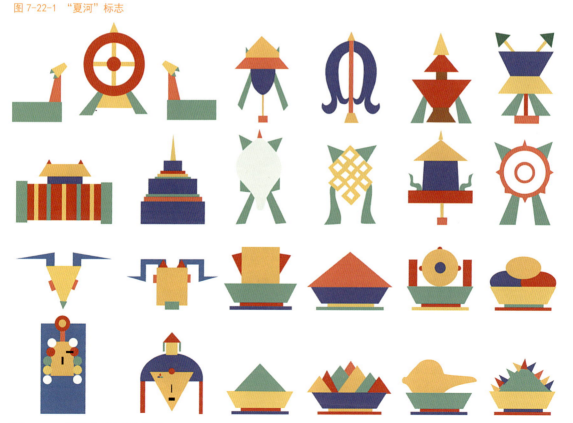

图7-22-1 "夏河"标志

图7-22-2 "夏河"玩具设计

图7-22-3 "夏河"玩具形象设计

时分·苗——时尚手表设计

设计／潘晓敏

指导教师／崔华春

整套设计以贵州苗族风情为基础进行设计，时间元素时、分、秒中的"秒"与"苗"谐音，故品牌定名为时分·苗。苗族无文字，苗绣被称为"穿在身上的历史"，富有丰富的形式和文化内涵，依山傍水的苗户是它们赖以生存的物质基础，因此以苗绣和苗户展开设计和创造（图7-23）。

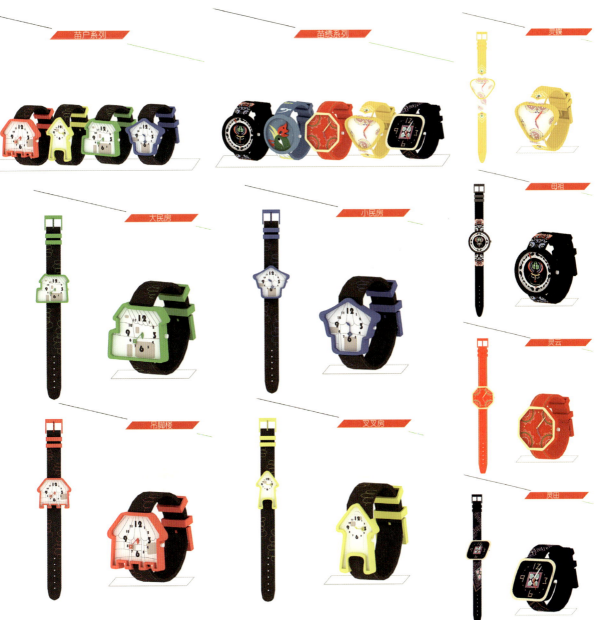

图7-23 "时分·苗"时尚手表设计

笙息气味图书馆形象设计

设计／封韵灵　姜雁宁
指导教师／崔华春

　　笙息气味图书馆为自拟香水品牌，从瓶体形象到海报设计，一系列的设计灵感均来自贵州极富特色和个性的少数民族村寨。例如，有露天博物馆之称的西江千户苗寨对应黄色系列、身着靛蓝服饰的带枪部落芭莎苗族对应黑色系列、拥有美妙侗族大歌的肇兴侗寨对应粉色系列、朱元璋为永固江山所采取的"屯田戍边"的产物天龙屯堡对应金色系列。整个设计传其神韵，具有时尚现代之纯美（图 7-24-1 至图 7-24-4）。

图 7-24-1　"笙息"气味图书馆之肇兴侗寨系列

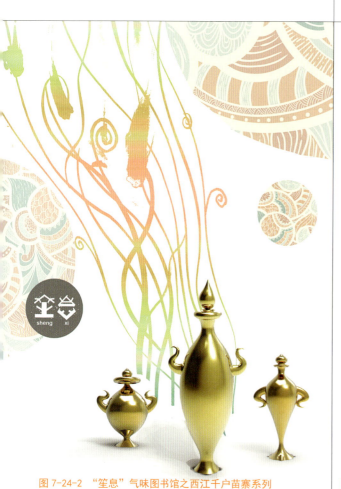

图 7-24-2　"笙息"气味图书馆之西江千户苗寨系列

图 7-24-3　"笙息"气味图书馆之芭莎系列

图 7-24-4 "笙息"气味图书馆之天龙屯堡系列

格格铺品牌图形及产品设计

设计／朱寒霞

指导教师／崔华春

设计灵感源于云南纳西族人和睦的家庭氛围和团结友爱的精神,在保留纳西文化神韵的同时注入现代设计元素,色彩为热情大胆的原色和对比色,四个具有民族特色的角色,变异夸张、富有个性和时尚气息,格格铺将热烈而又亲切温馨的家庭感觉用视觉元素有效地传达给观者(图 7-25-1 至图 7-25-3)。

图 7-25-1 "格格铺"标志设计

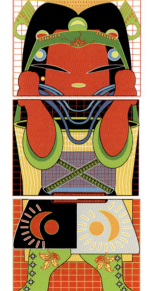 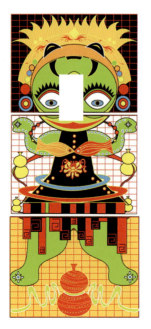

图 7-25-2 "格格铺"角色设计

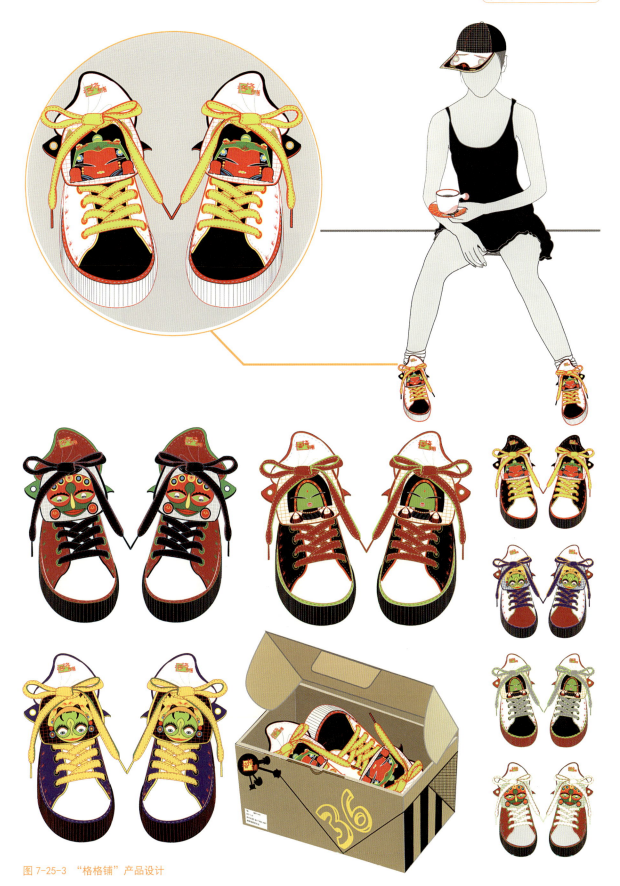

图 7-25-3 "格格铺"产品设计

云之南——游戏卡牌设定

设计／陈雅芳
指导教师／崔华春

设计者以云南赏心悦目的植被花卉为设计素材，结合云南的故事，以游戏牌为载体，试图将地域文化融入现代设计中，色彩斑斓、形式丰富，试图利用唯美的视觉形象唤起观者对彩云之南的兴趣（图7-26）。

图7-26 "云之南"花卉形象及游戏卡牌设计

课题五：穿越时空——以当下创新为立足点

课题目的：

民间艺术多建立在深远的传统之上，其中的智慧和精神是现代设计创意的源头活水（图7-27）。尊重传统，并非是简单的重复与模仿，而是要打破时空束缚，顺应时代发展进行创新。民间艺术在现代文化境遇下如何适应时代需要生存发展，是年青一代设计师应该思考的问题。

课题说明：

在学习和活用民间艺术的过程中，无论是对表现方法的借鉴还是对图像元素的借鉴，无论是对思维方法的借鉴还是对审美精神的借鉴，都必须从现代设计的角度出发重新审视对象，阐发全新的意义和体验。科技的发展使得新观念、新材料、新媒体为设计注入活力。与当下的新技术、新观念、新材料、新媒体相结合，是民间艺术获得新生的必然途径。

图7-27　沙丘／佐佐木稔郎

图 7-28　ADC 会员奖——题名／渡边良重

图 7-29　ADC 会员奖——题名／叶浅克己

"云马道"游戏角色设定

设计／袁敏哲
指导教师／魏洁、崔华春、江明、方如

　　此设计源自云南采风，角色不照搬当下云南少数民族的人物形象，而是依据设计者在云南采风时对西南少数民族整体气息的把握，用传统水墨以及线描的形式风格来体现角色那古朴独特的气质，并根据当下设计的审美特征加以创新，进行形象再造（图7-30）。

图7-30　"云马道"游戏角色设定

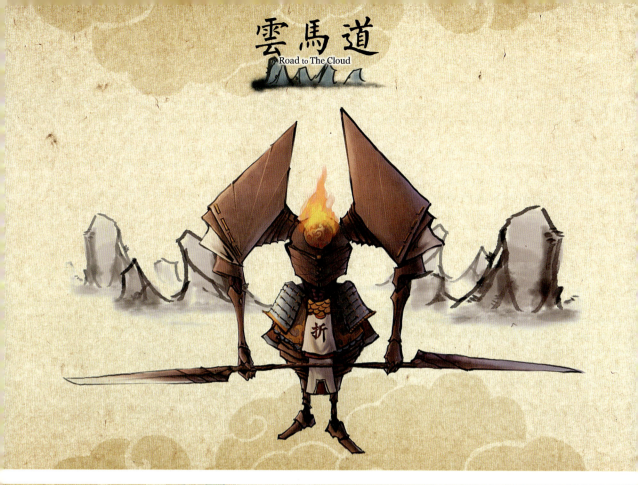
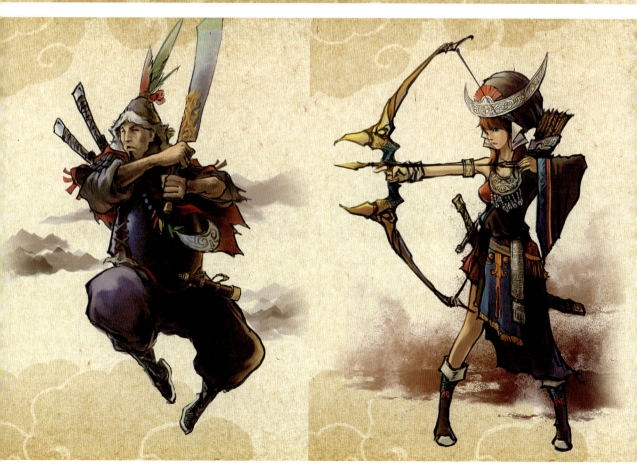

融——云南地区自然与人文信息视觉设计

设计／祝一杰　丁冉
指导教师／崔华春

　　云南具有独特的自然资源及丰富多彩的民族风情。设计者将云南的民族、宗教、文化、服饰、语言、节令、习俗及崇拜等，归纳为天、地、物、纹、水、食、族、云八个视界，以网页为载体，用现代信息设计手法，通过视觉、感觉、情绪的交融搭建起和人们沟通、交流、对话的视觉桥梁（图 7-31-1、图 7-31-2）。

图 7-31-1 "融"网页设计

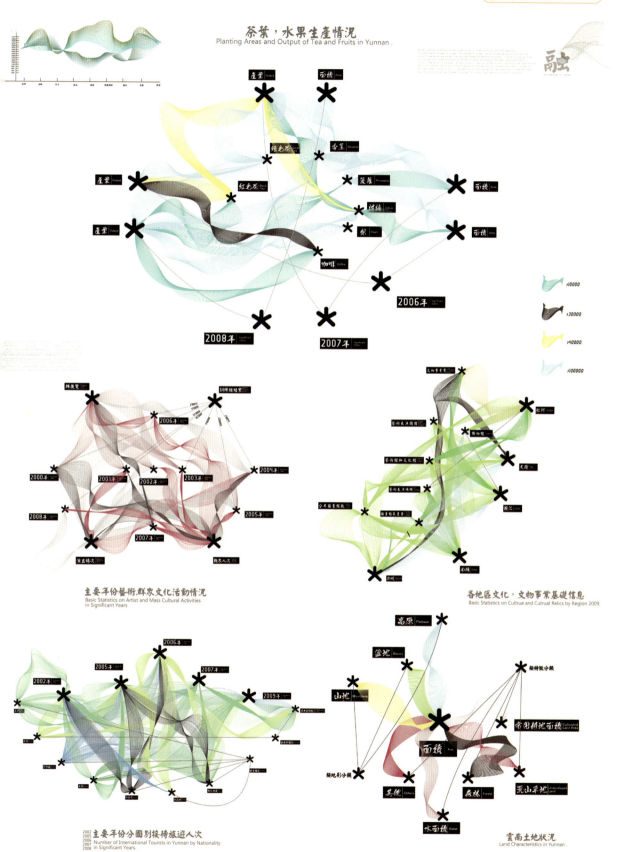

图 7-31-2 "融"云南地区自然与人文信息设计

嘎声——侗族大歌的传承与保护网页设计

设计／王霜　王雨　王辰
指导教师／崔华春

　　侗族大歌，侗语称"嘎老"或"嘎玛"，是大型之歌的意思。它起源于春秋战国时期，至今已有 2500 年的历史，按其风格、旋律、内容、演唱方式及民族习惯又可分为嘎听、嘎嘛、嘎想、嘎吉四类。本设计将侗族诗歌里的精粹——侗族大歌结合现代审美和技术，在插图、角色设定、动画、网页等现代载体上做了有益的探索和尝试（图 7-32-1、图 7-32-2）。

图 7-32-1 "嘎声"网页设计

图 7-32-2 "嘎声"角色及动画设计

课题六：理念萃取——精神层面的品牌价值

课题说明：

　　张道一先生指出，民间艺术是一种本元文化，不仅可以将富于民族特征的传统元素应用到现代设计中，而且可以从思维方式和精神理念的角度寻求共鸣。中国民间艺术源于生活的深厚积淀，寓意丰富多元，具有强烈的文化认同。这种认同感为萃取品牌理念提供了的资本（图 7-33 至图 7-37）。

课题目的：

　　品牌的价值从物质和精神两个层面加以构建。品牌的功能属性体现于实际的使用价值，而品牌的精神属性反映在其关于情感、个性、文化、理念、价值观的自我表述和形象塑造过程中。民间艺术蕴含着许多特殊的价值观和独到的理念。在现代设计构建品牌形象的过程中，可以将其作为一种重要的文化资源加以提炼、培育和转化。

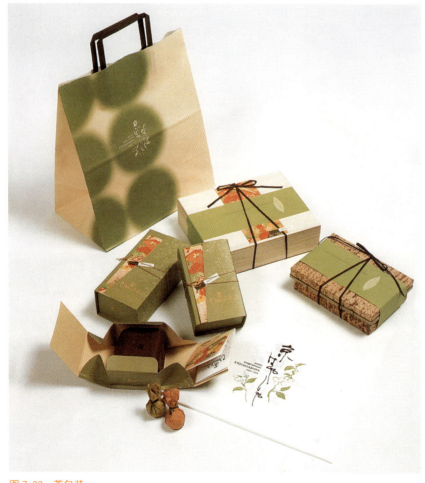

图 7-33　茶包装

第七章 研究课题

图 7-34 商业设施的特产店

图 7-35 食物器皿——餐具

图 7-36 神道乐 辣的孩子

图 7-37 systembolaget

又见书——书吧视觉形象设计

设计／田秋兰

指导教师／陈新华、陈原川、崔华春、朱华、王俊、吴建军、姜靓

此设计是笔者带大三学生云南采风作业《又见书》的深入和延续设计。《又见书》试图用设计的语言，充分调动材质、视觉等语言，创造一种新

图 7-38 "又见书"书吧视觉形象设计

的阅读理念和阅读方式。《又见书》统筹了与阅读相关的事物，将品牌不仅仅局限在书斋空间内，更想让这种读书的悠然之情延续至远至深，寻找到适合自己的生活状态与生活格调（图7-38）。

黔瞻——手机界面及延展设计

设计／闫文
指导教师／崔华春

　　本设计是贵州采风的成果，主题"黔瞻"中既点明了黔东南考察之行，又与"前瞻"谐音，有现代时尚之感。将贵州最富特色的元素"牛角"挖掘出来，提取苗绣的丰富和斑斓之色，结合现代媒介手机进行设计，打破传统、推陈出新，进行了图标、锁屏界面、桌面、墙纸等的设计（图7-39-1至图7-39-4）。

图 7-39-1 "黔瞻"标志

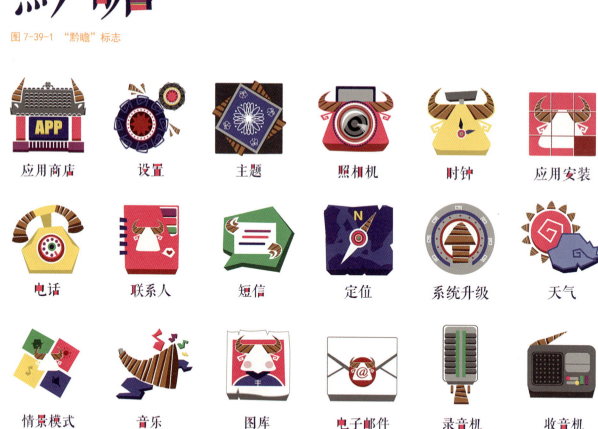

图 7-39-2 "黔瞻"图标设计

图 7-39-3 "黔瞻"手机壳设计

备份　　　　同步

手电筒　　　计算器

文件夹　　　图标底板

图 7-39-4 "黔瞻"手机界面设计

藏嫁妆——婚庆机构视觉设计

设计／杨姝敏　彭婧
指导教师／崔华春

　　甘南的藏传佛教中的建筑、壁画、唐卡艺术等凝聚着浓厚的宗教色彩和藏族特殊的审美观念，其色彩热烈浓郁，基调热烈，充满着生命蓬勃之象和令人喜悦的感情。"藏嫁妆"在图形上对吉祥八宝进行概括提炼，在色彩上承其热烈之韵，营造出富有个性又喜庆的婚庆品牌（图 7-40-1 至图 7-40-4）。

图 7-40-1　"藏嫁妆"宣传海报

第七章 研究课题

图 7-40-3 "藏嫁妆"产品设计

图 7-40-2 "藏嫁妆"标志及吉祥物设计

图 7-40-4 "藏嫁妆"平面形象设计

参考文献

1. 冯骥才主编.鉴别草根——中国民间美术分类研究,中州古籍出版社,2006.
2. 靳之林.中国民间美术,五洲传播出版社,2004.
3. 张道一.张道一谈民艺,山东美术出版社,2008.
4. 潘鲁生、唐家路.民艺学概论,山东教育出版社,2012.
5. 许平.造物之门,陕西人民美术出版社,1998.
6. [日]柳宗悦,徐艺乙主编.民艺论,江西美术出版社,2002.
7. 冯冠超.中国风格的当代化设计,重庆出版社,2007.
8. 寻胜兰、彭琬玲.新民艺设计,北京大学出版社,2013.
9. [日]柳宗悦,徐艺乙译.工艺文化,广西师范大学出版社,2006.
10. 祝帅.中国文化与中国设计十讲,中国电力出版社,2008.
11. 吕胜中.再见传统(叁、肆),生活·读书·新知三联书店,2004.
12. 吕胜中.造型原本 讲卷、看卷,生活·读书·新知三联书店,2002.
13. 乔晓光.沿着河走,西苑出版社,2003.
14. [日]柳宗悦,张鲁译.日本手工艺,广西师范大学出版社,2006.
15. 李建盛,赵萌、李建盛主编.当代设计的艺术文化学阐释,河南美术出版社,2002.
16. 吕胜中.走着瞧,生活·读书·新知三联书店,2000.
17. 中国美术全集编辑委员会编.中国美术全集12,人民美术出版社,2006.
18. 张继中.朱仙镇木版年画,大象出版社,2005.
19. 杨宗魁.2010台湾创意百科,大计文化事业有限公司,2010.
20. 张荣、刘岳编.故宫竹木牙角图典,紫禁城出版社,2010.
21. 吴钢.美丽的京剧,电子工业出版社,2007.
22. 马志强,彭兴林主编.潍坊民间孤本年画,山东画报出版社,2003.
23. 李辉柄.中国瓷器鉴定基础,紫禁城出版社,2005.01.
24. 杨先让、杨阳.黄河十四走,作家出版社,2003.04.
25. 李德生.老北京三百六十行,山西古籍出版社,2006.06.
26. 曾宪阳、曾丽.苗绣,贵州省人民出版社,2009.
27. 杨新.清宫包装图典,紫禁城出版社,2007.09.
28. 布鲁斯·里.茶马纸书,云南民族出版社,2006.
29. 蔡玫芬主编.精彩一百国宝总动员,国立故宫博物院,2011.
30. 中田修司.お土産品デザイン全國版:地域の活性化を担うお土産品が大集結,ALPHA BOOKS,2013.
31. 汉声文化著,汉声文化编.中国风:剪花娘子库淑兰(上、下),上

海锦绣文章出版社,2009.
32. ooogo Lab, Brand, VOL.5, ooogo Limited, 2013.
33. Designerbooks, GREAT IDEA PETITE TYPEFACE, Designerbooks, 2013.05.
34. Matsyshita Kei and Watanabe Kyoko, Display Commercial Space&Sign Design, RIKUYOSHA.
35. Viction Workshop, Eat Me: Appetite for Design, Viction Workshop, 2011.12s.
36. Mitom, Hitoshi 三富仁, Food Shop Graphics, P.I.E BOOKS, 2004.08.
37. Viction, Graphics Alive 2, Gingko Press, 2010.
38. ooogo Lab, Known And Unknown: Handmade Designs, ooogo Limited, 2014.
39. Choi's Gallery, Identity Crisis PACKAGING CRISIS, Choi's Gallery, 2011.
40. The Editors at AZur Corp, 50th Tokyo Art Directors Club Annual, Azur Corporation; Slp Blg edition, 2007.